世界名畫家全集　何政廣主編

里維拉 Diego Rivera

曾長生●著

藝術家出版社

墨西哥壁畫大師

里維拉
Diego Rivera

曾長生●著　何政廣●主編

藝術家出版社

目　錄

前 言

　　迪艾哥・里維拉（Diego Rivera，1886～1957）是墨西哥近代代表畫家，與荷塞・克里門・奧羅斯柯（Jose Clemente Orozco，1883～1949）、大衛・亞法洛・西蓋洛斯（David Alfaro Siqueiros，1896～1974），同爲近代墨西哥三大藝術家。里維拉也是二十世紀最重要且又具影響力的偉大畫家之一。他的作品強烈刻畫藝術與社會的關聯，藝術表現社會性的主題，構成具有公共性的紀念碑式作品，成爲其基本美學。

　　里維拉出生於墨西哥小城瓜拿華托。一八九八年到一九〇四年在首都墨西哥的聖卡羅斯美術學院學畫，研究古代墨西哥的雕刻和濕壁畫。一九〇七年遊學西班牙。一九〇九年旅居巴黎，受到立體主義的影響，與畢卡索、莫迪利亞尼、勒澤結爲知交。第一次世界大戰後旅行義大利、德國、俄羅斯，在義大利居留一年半，對義大利畫家喬托、馬薩喬的壁畫具有深刻的感動。一九二一年回到墨西哥，當時墨西哥大學校長荷西・瓦斯康賽羅出任教育部長，墨西哥內戰結束，正推動社會改革，鼓勵印地安土著的融和，推廣農村教育與大衆美術。里維拉得到教育部長荷西的重用，被聘繪製無數大型壁畫。

　　里維拉繪製的這批大壁畫，包括：墨西哥國立預備學校壁畫、墨西哥總統府二樓迴廊、墨西哥市國立藝術宮殿、國立心臟學學校、國立農業學校等大壁畫。後來，他應邀在美國紐約、加州、底特律、北京等地繪畫可移動式壁畫，總計一生創作的大壁畫多達一百三十幅，總面積達一千六百平方公尺之多，創作的旺盛精力非常驚人，作品內涵豐富而富有極高藝術水準。

　　總結里維拉的藝術生涯，初期作品受歐洲近代美術的影響，歸國後吸取墨西哥的傳統，從土著的、民族的、墨西哥的事物趣味中，歌頌墨西哥的民衆與革命，表現農民勞工致力理想社會的實現，著重省略細節帶有渾厚粗獷魅力的人物畫像，以及描繪大地精靈般的女性裸體，加上故事性的象徵與隱喻的想像力，達到里維拉獨自的巨大繪畫構圖風格。里維拉全力投注的壁畫運動，被譽爲「墨西哥文藝復興」美術巨人，奠定墨西哥派藝術的先驅者。

二〇〇三年十月寫於藝術家雜誌社

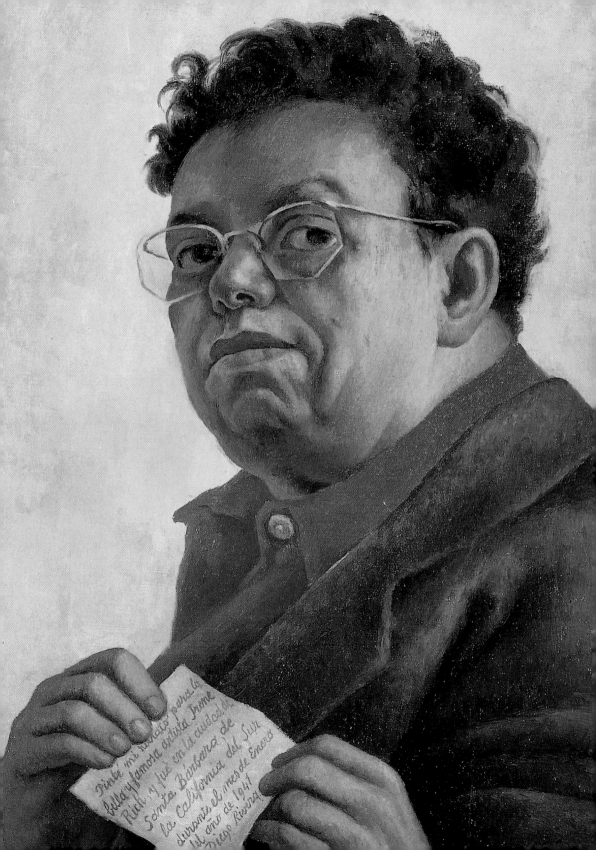

Pinté mi retrato para la
bella y famosa artista Irene
Rich, y fue en la ciudad de
Santa Bárbara de
la California del Sur
durante el mes de Enero
del año de 1941
Diego Rivera

墨西哥壁畫大師——
迪艾哥‧里維拉的生涯
與藝術

多元文化美學代表人物

　　在一九一一年墨西哥大革命迪亞斯（Diaz）獨裁政權垮台之前，墨西哥的城市文化就像其他大多數美洲主要城市一樣，基本上是跟隨著歐洲的文化風尚發展。然而今天從世界各地湧來的觀光客，卻熱切地希望一睹這裡的前哥倫比亞廢墟、民間藝術表演與手工藝品。此種情勢的轉變，得歸功於一九二〇年代到一九四〇年代間一群墨西哥藝術家、作家與知識分子，他們曾致力將歐洲中心主義的文化態度，轉化爲重視墨西哥本土的自我認同。

　　這其中又以壁畫大師迪艾哥‧里維拉（Diego Rivera，1886～1957）爲代表人物，他給墨西哥所帶來的國家認同感，可說是藝術史上少見的典範，如果沒有里維拉爲墨西哥創造出來的鮮明藝術形象，今天墨西哥究竟會予世人何種印象，那的確是令人難以想像的。

　　在里維拉許多壁畫作品中，他將過去、現在、未來濃縮成墨西哥人的觀點，他描述墨西哥歷史、民間藝術、考古學發現及其他領域學科，以他自己有力的想像將之融會貫通。他經由在歐洲的長年學習體驗，造就了前所未有的藝術成果，爲墨西哥樹立了統一的重要形象，觀者可以在他的作品中體會到，他已將墨西哥

自畫像　1941年　油彩畫布　61×43cm　史密斯學院美術館藏（前頁圖）

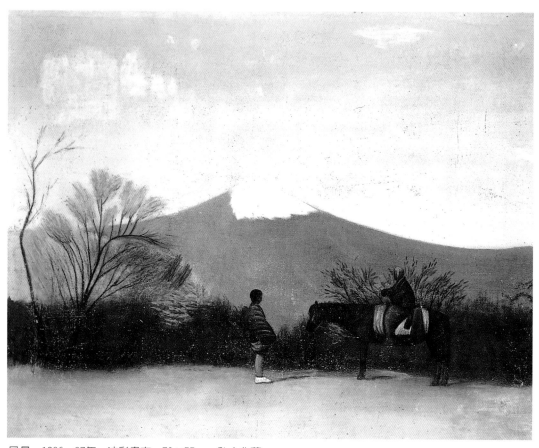

風景　1896～97年　油彩畫布　70×55cm　私人收藏

始終分裂的歷史、語言、種族、宗教與政治，全然結合在一起，這也就是說，他的藝術完全代表墨西哥。

　里維拉是廿世紀的偉大藝術家之一，他藉由自己的藝術，強有力地表達了他的理念與慾望，他成功地在他的壁畫作品中發揮極大的才華，無論他的描寫功力、色彩配置及空間處理，都表現得非常出色。他的作品充滿了深層的感情，他所描繪的農民，不僅表現了墨西哥人的獨特氣質，也兼顧到普世原則，其他像征服者、都市的勞工、貪污的政客以及英勇的革命人士等畫中人物，均栩栩如生而具代表性。

　他的壁畫只是他一生大量作品其中的一部分，他也是一位極

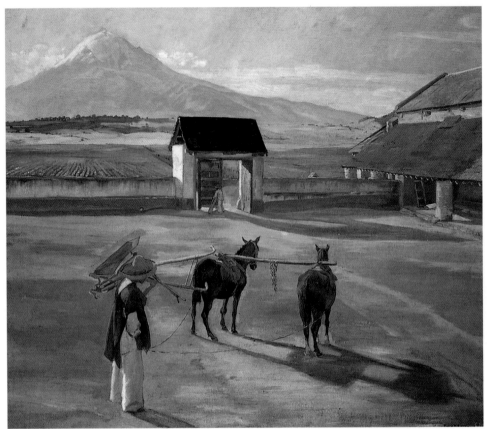

打穀場　1904年　油彩畫布　100×114.6cm

傑出的人物肖像畫家，他以精到的構圖及細節，表現出人性的特
質。他自己的自畫像演變，也是藝術史上少見的代表範例之一，
他算是立體派第二代的傑出畫家，同時他也曾對激起廿世紀文明
進展的機器之美，有過突出的探討。就一位畫家而言，他不僅忠
實反應了他所生長的時代，也為未來創造出宏觀的看法。

　　不過他的個人生活卻充滿了人性脆弱的一面，相當愚蠢荒
唐，有人說他愛誇大其詞，崇拜神話，擅於心機，他的個性比較
自我而不夠坦率，他的行事經常表現得不夠果斷。然而他那豐富
的創造力，卻在他的藝術與他的公共形象中表露無遺，很少有藝
術家能像他那樣在自己的生涯中，戴著如此多元的面具，里維拉
在他一生中所扮演過的角色包括：馬克斯主義革命分子、花花公

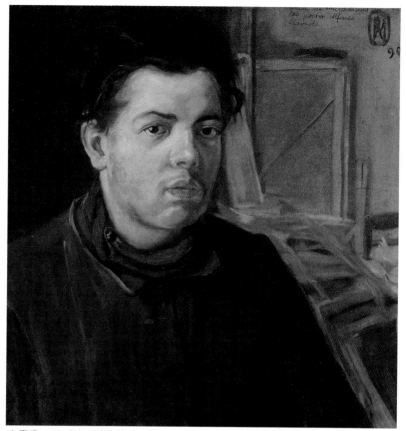

自畫像　1906年　油彩畫布　55×54cm

　　子、考古人類學家、生物學家、高雅世故的學者、工會領袖、波
希米亞的文人、宣傳家、藝術評論家。

　　　綜觀里維拉的藝術成就,他促進了墨西哥古代與現代歷史的
結合,他的美學強烈交織著一種包容了歐洲現代藝術與俄國共產
主義理想的國際關注。雖然他的壁畫作品及其他創作經常被認為
是一種民族主義藝術,但是,他終生的藝術追求卻是多元美學。
他的藝術脈絡,在不同時期有不同的重點演化,他的歐洲時期是
「為藝術而藝術」的形式主義,返鄉後的墨西哥時期則是以內容為
主導。晚年已全然融合了歐洲與墨西哥的傳統,隨心所欲地演變
出自己的里維拉式風格。他堪稱是廿世紀第一位多元文化美學
(Multicultural Aesthetics)的代表人物。

自幼好奇心無窮，喜愛牆上塗鴉

　　迪艾哥‧里維拉一八八六年十二月八日，出生於墨西哥一處產銀的小鎮——瓜拿華托（Guanajuato）。瓜拿華托鎮建於一五五九年，名稱源自印地安語「青蛙山」，在十八世紀初，該地所產的銀礦，曾佔全世界產銀量的三分之一，但到了一八八六年銀產量銳減。里維拉是在母親連續三次難產後才獲得的寵兒，因此，他的童年可說備受家族呵護。

　　里維拉的父親老里維拉（Diego Riuera Senior），是當時瓜拿華托鎮的現代青年，具有自由主義思想，他曾身兼鎮民代表及當地《民主週刊》的通訊員，並在出任教育體系的督察員時，巡視各地學校，深刻瞭解到鄉下文盲情形與貧窮現象，而主張「進步與秩序」的大力改革方案。他是歐洲白種後裔，生活無虞，曾在一八七六年出版過西班牙文法書。里維拉的母親瑪利亞，比老里維拉年輕十五歲，是歐洲後裔與印地安人混血的典型混種墨西哥人，她的家族屬中產階級，她讀過私塾，是當時墨西哥少數受過教育的女性之一。由於他們出身背景不同，老里維拉與瑪利亞的結合，在保守的鄉下曾引起不少爭議。瑪利亞在孿生兒子卡羅斯夭折時，曾傷痛欲絕，在老里維拉與家族的鼓勵下，她進入州立醫學院就讀婦產科，後來成為少數女性婦產科醫師之一。她還在一八九一年為里維拉添了一個妹妹——瑪利亞‧比娜（Maria del Pilar）。

　　里維拉小時候喜歡與父親玩捉迷藏的遊戲，他的好奇心無窮，四歲時開始識字讀書，他喜歡花數小時的時間去拆解玩具。由於他時常在牆上、門上及家具上面塗鴉，他父親即為他特別關了一間房，讓他任意的塗寫。里維拉後來戲稱那是他的第一間「壁畫工作室」。從三歲到六歲，他畫過火車頭、車箱、山羊頭、玩具、機器，他曾在多年後對記者說：「我童年的大部分時間，是在畫一些我自己發明的東西，我也參照父親告訴過我有關他參加對抗法國殖民者戰役的故事。我倒是很少畫瓜拿華托的山丘，直到有一天父親帶我參觀一處礦坑之後，我才開始畫山。童年的

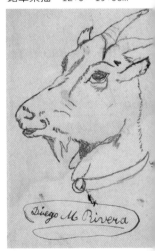

山羊頭　1895年
鉛筆素描　12.5×19.5cm

12

一個西班牙人的畫像　1912年　油彩畫布　200×166cm　私人收藏

回憶還是滿快樂的」。

　　然而實際上，他父親老里維拉在重新投資銀礦事業失敗之後，家族遭受沉重的債務負擔，不得已在母親堅持之下賣掉所有家具，全家四口遷往墨西哥城發展。抵墨西哥城後，瑪利亞再懷第三個小孩，也不幸夭折，夫妻失業使小里維拉休學在家，由大嬸照料並教他讀書畫圖。後來老里維拉在衛生部找到一份職務，瑪利亞也尋得了兼差工作，而使得他們的生活開始獲得改善，他們隨即由老舊的貧民區遷往新社區。里維拉在一八九四年他八歲時再進小學讀書，他在學校的功課表現得不錯，卻並不愉快，上學經常遲到，後來輟學在家，父親時常在假日帶他到亞拉美達公園遊玩，看熱鬧，他尤其喜歡遼闊的查布德貝克公園。

　　里維拉之後轉學到西墨天主教中學念書，他喜歡這裡的自由教學方法，在父親的鼓勵下，他很快就由三年級跳班到六年級，里維拉的學校基本上是採法國式的教育制度。當時的執政者波費里歐・迪亞斯（Porfirio Diaz）將軍，他自己雖然是一位混血後裔，但是圍繞他身邊的卻都是白人顧問，他的思想均源自歐洲的社會達爾文主義，其教育體系採實證主義精神，治國理念則強調由精英分子所組成的團隊，以科學來解救社會問題。十九世紀的墨西哥，雖然已脫離殖民帝國的管轄，但所遺留下來的自大、殘忍及被動的帝國氣息，並未隨國家獨立而消失。社會仍然充滿著矛盾保守的勢力，他們以教會與軍隊來維持他們的舊秩序，自由主義人士則反對教會的嚴峻勢力，而主張大力改革。

　　迪亞斯將軍，雖然主張自由主義，但採取的是折衷原則，他依持軍隊的力量來維持社會秩序，並與教會教力及反教會人士均保持良好的來往關係。他打開國門，鼓勵英美西等國財團來墨西哥投資，致力將墨西哥變成現代化國家。他在一八九四年首次讓墨西哥的財政獲致史無前例的平衡，在國際貿易上獲得順差。然而此種適者生存的經濟社會發展，對貧困的鄉村助益不大，農村的收益減少，使得社會貧富懸殊加深。里維拉在少年時代對這些社會現象留下了深刻的印象，此記憶對他後來的藝術作品的一些主題，的確有某種程度的影響。

名師出高徒，每天作畫十二小時

當里維拉十歲時，他找到了他的藝術之路，他熱愛畫圖勝於其他任何事情，遂要求父母親讓他進入藝術學校讀書。父親對他的未來發展尚未確定，迪艾哥所畫的戰爭及軍隊速寫，被父親認為他將來應被培養成為軍人，而他所畫的火車又暗示他可以做一名工程師。但是母親卻認同里維拉想成為藝術家的願望，由於他的身材比同年齡的兒童要高大，在母親的協助之下，他參加了聖卡羅斯美術學院夜間班，他白天仍然繼續他的正規學校教育，晚上則是開始了他長期的藝術學習之旅。

聖卡羅斯美術學院在墨西哥歷史悠久，自一七八五年成立以來即承繼西班牙的傳統，為墨西班的畫家、木刻家、版畫家及建築師培養基礎人才。當一八九八年里維拉正式進入日間班就讀時，其課程仍然非常學院傳統，強調技巧，高度雅致，對真實世界做嚴格的分析。學院的負責人多來自西班牙，在里維拉讀書的年代，並不鼓勵創造墨西哥藝術，學生們通常要花上數個月，有時數年時間，去臨摹歐洲的古典藝術的作品。當時較具生命力表現的作品，多由沒有權威性地位的墨西哥藝術家所作，他們製作漫畫、政治木刻畫及民間藝術，既使是民間的墨西哥建築，也比官方的輝煌大理石建築或法國式屋頂，更具活力。然而，墨西哥的本土藝術在當時並未受到重視，一八九八年聖卡羅斯藝術學院的主要展覽作品，均是西班牙繪畫，並以之做為墨西哥藝術系學生的學習榜樣。

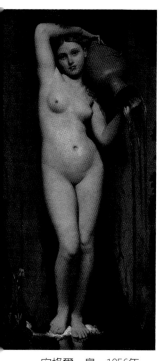

安格爾　泉　1856年
油彩畫布　80×163cm
巴黎羅浮宮美術館藏

不過，嚴格的學院派教學為里維拉打下了紮實的基礎，當時美術學院院長聖地亞哥·雷布（Santiago Rebull），認為安格爾（Ingres）是最偉大的世紀畫家，他堅持要他的學生學習大師的高超線條。安格爾的作品理性重於感性，他的古典精神與德拉克洛瓦（Delacroix）的浪漫主義不同，安格爾一八六七年時，其在墨西哥的影響力遠大於歐洲。雷布曾在留學巴黎時跟隨過安格爾學過畫，安格爾強調文藝復興時期技法的教學方式，深深影響著聖卡羅斯美術學院。在學院的頭二年，雷布要求學生臨摹大師作

品，並以圖片做輔助教材，接下來的二年是畫石膏像及人體模特兒。藉此訓練學生們心手合一，調子的處理和明暗技法的熟練。

雷布相當賞識里維拉，里維拉仍記得學生時代的上課情形，某日在上人體素描課時，老師從五十名學生中特別以里維拉為例，他指出里維拉的素描缺失，同時也說出里維拉素描引人興趣的地方，他還打破了廿年來不准學生進入他畫室的禁令，邀請里維拉次日到他的工作室來，當里維拉依約到老師工作室時，老師告訴他說：「我發現你在作品中非常關心生命與動感，那正是一名天才藝術家所應具備的特質，一幅作品除了要表現比例及和諧之外，還要能表達出生命的基本動感。」雷布在教導里維拉構圖時，強調黃金比例的運用，里維拉在少年學習時期即知悉，任何事物的背後均有規則與科學原理的存在，顯然這對他後來立體派的表現及信奉馬克斯主義不無影響。

第二位影響里維拉藝術成長至深的老師是費里克斯‧派拉（Felix Parra）及約瑟‧瑪利亞‧維拉斯哥（Jose Maria Velasco）。派拉是基督徒，他自己的繪畫非常學院傳統，不過他卻深愛前哥倫比亞時期的墨西哥藝術，而維拉斯哥則可能是十九世紀墨西哥畫得最好的畫家，里維拉曾在一九○二年跟他學過透視學及參與過他的風景繪畫課程。

維拉斯哥也是聖卡羅斯美術學院的校友，曾在一八六八年獲得過畢業班首獎，他是一名肖像畫好手，他的自畫像在拉丁美洲地區畫家中名列前茅，但是他最有名的還是他的風景畫，尤其是他所畫的墨西哥山谷及蓋滿雪景的火山，更是名滿天下。在維拉斯哥學生時代，他就以科學分析的方式研究過地質學、動物學、物理學及植物學，這些知識影響到他的風景畫探討。正像荷蘭畫家維梅爾（Vermeer）一樣，他的風景畫充滿了光線，維拉斯哥的風景畫，表現出墨西哥高原的無限空間與距離感，高原的乾燥空氣充滿了清澈的光影。一九○三年接任的新任院長安東尼奧‧里瓦斯梅卡多（Antonio Rivas Mercado），是一名建築師，他較重視建築的課程，對維拉斯哥的教學不無影響。

不過對里維拉而言，這些大師的教誨讓他終身受用，尤其是

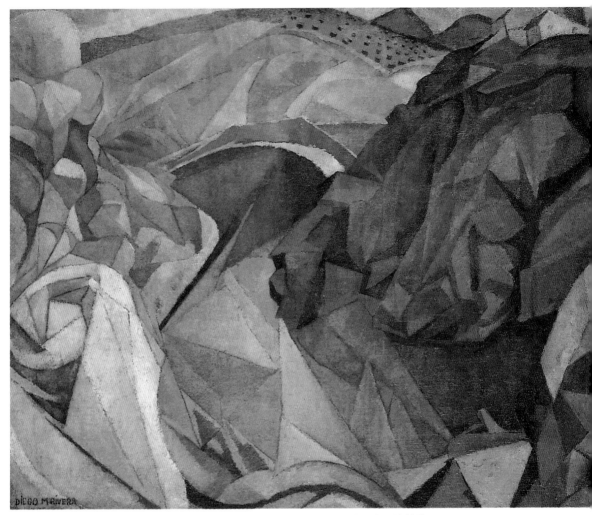

西班牙風景（托雷多）　1913年　油彩畫布　89×110cm　日本名古屋市美術館藏

維拉斯哥紮實的教學，讓里維拉沒有一窩風地跟隨歐美藝術系學
生一般，去畫印象派的制式風景畫，而維拉斯哥對視覺問題的邏
輯分析，讓里維拉能夠為他後來的立體派風格奠定了理性思維的
基礎。里維拉還記得維拉斯哥曾在修改他的風景畫時所給予他的
忠告：「孩子，你不能這樣畫風景，你在前景以黃點表現陽光，
藍點表現陰影，但是黃色趨前，藍色趨後，你將會把畫中所要描
繪的構圖整體感破壞了」。

里維拉後來曾如此評價這位恩師：「維拉斯哥在墨西哥的藝術史上是獨一無二的，他那偉大的天分在於他能從眞實世界的表象發展出龐然的單純，而他的繪畫實際上卻是純然的創作，他創造出一個可與眞實世界相比的不同世界。一般的觀者觀賞他的作品會感到親切一如照像一般，但實際上，維拉斯哥已創造出一個嶄新的視覺世界，他那帶山的風景畫一如押韻的色彩詩，他的作品可與金字塔及壁畫成就比美」。

年輕的里維拉也就是這樣在世紀交替的年代，由孩童轉變成一名早熟的藝術系學生，在聖卡羅斯美術學院讀書時，他比其他同期的學生都要年輕，他的長像又非常獨特，他具有一雙似青蛙般的大眼睛，微胖的身軀經常穿著短褲上學。在他青少年時代，他總是與一群也是來自聖卡羅斯美術學院的年輕人結伴為伍，他們充滿了詩情及大男人的夢想，過著波希米亞式的生活。

不過這時期他的藝術，尚看不出任何反對或叛逆的訊息，他似乎像一名學院派的天才畫家，他在聖卡羅斯美術學院學了不少東西，尤其在藝術的素養及過程方面，他接受過完整的訓練。他終身努力工作，一直保持每天作畫十二小時的習慣，繪畫就是他的身分認同。

獲公費獎學金赴西班牙留學

在里維拉就讀聖卡羅斯美術學院的最後一年，學校來了一位對手羅伯托·孟特尼格羅（Roberto Monteregro），他相當具有天分，繪畫訓練紮實，頗具當時法國流行的象徵主義風格，他很快就和同學打成一片，也與里維拉一起參加了波希米亞團體的活動，該社團是由一群才華橫溢的藝術系學生所組成，由指導老師黑瑞多·穆里佑（Gerardo Murillo）做顧問，大家均稱呼他為亞特博士（Dr. Atl）。他後來在墨西哥現代藝術史上扮演極重要的角色。亞特博士鼓勵學生研究現代藝術，放棄墨西哥的狹窄地域主義，他曾於一九〇三年遊訪過歐洲，他自己的作品雖然相當學

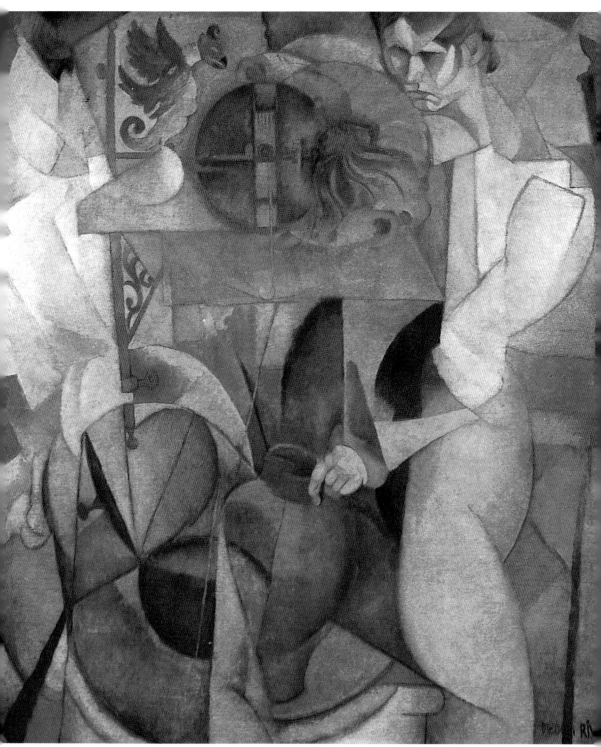

井邊女子　1913年　油彩畫布　墨西哥市國家美術館藏

院，但卻推崇當時的歐洲後印象派畫家，諸如高更、塞尚等人的作品。他還是一位無政府主義者，其個人主義思想影響到里維拉等學生。

波希米亞學生社團並非嚴密的組織，他們較傾向於傳統的波希米亞式生活，而不十分關心社會問題，他們經常聚在一起談論詩歌、音樂、藝術及女人。一九○五年俄國的革命失敗，里維拉後來曾宣稱他同情革命分子，但是在學生時代他尚無革命的想法，當然也不大可能與同學參加當時反政府的地下組織。波希米亞社團可以說既無任何宣言，也未參與過任何游擊隊，他們似乎對迪亞斯將軍的統治，安於現狀，顯然，他們當時的藝術表現也沒有任何革命的訊息呈現。

一九○六年，里維拉與同班對手孟特尼格羅一比高下的時候到了，二個人均參加了畢業班爭取首獎赴歐洲留學的獎學金，雖然里維拉被大家公認爲是最好的學生，但最後還是由孟特尼格羅爭取到該獎學金。不過里維拉毫不灰心，轉而求助於父親，老里維拉已在政府機構服務多年，結識了不少在政府機構工作的朋友，其中有一位維拉克魯斯州的州長迪奧·德希沙（Teodoro Dehesa），德希沙曾在一九○二年給予過里維拉就讀聖卡羅斯學院的部分獎學金，這次德希沙在看過里維拉的作品後，欣然同意給予里維拉赴歐讀書的獎學金（每個月三百皮索）。而亞特博士也協助里維拉在畢業展時賣掉十二幅作品，讓里維拉的赴歐旅費也有了著落，亞特博士還爲里維拉寫了數封推薦信，里維拉終於成行。

一九○七年一月六日，里維拉抵西班牙，他帶著亞特博士的推薦信去馬德里找西班牙畫家艾德瓦多·吉查羅（Eduardo Chicharro），吉查羅畫的是帶有西班牙地方色彩的印象派繪畫，里維拉除了跟隨吉查羅學畫外，也常到知名的普拉多皇家美術館參觀大師的作品，他尤其心儀維拉斯蓋茲（Velazquez）、哥雅（Goya）及葛利哥（El Greco）等西班牙大師的作品，他還臨摹過三幅哥雅及一幅葛利哥的畫作，以表達他對這些大師的敬意。

里維拉後來對他抵西班牙最初幾年的學習生涯，曾有過如下

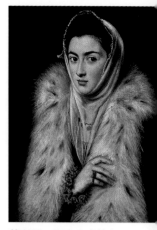

葛利哥　貂皮大衣仕女肖像　1577～1579年油彩畫布　50×62cm

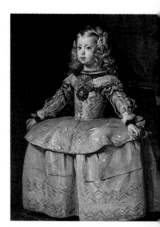

維拉斯蓋茲　瑪嘉麗特公主　1656年　油彩畫布　88×105cm

的感言：「我早年在墨西哥所畫作品的內在特質，已逐漸被西班牙的傳統藝術所壓抑，一九○七年及一九○八年在西班牙所作的畫作，可以說是我所有一生繪畫生涯中表現最平淡又陳腔爛調的作品」。里維拉雖然沒有對此做深一層的說明，但這的確是相當敏銳的自我評價。

像〈鐵匠舖〉、〈釣魚船〉、〈老岩石〉及〈新花〉，都是他此時期的作品，不過以此類技法畫畫正是當時所盛行，從紐約到莫斯科均如此。然而一九○七年在巴黎，廿六歲的畢卡索卻以〈亞維儂姑娘〉進行了史無前例的繪畫革命。當時才比畢卡索少五歲的里維拉，仍然維持著學院派的傳統，他當時這樣畫也許是爲了要向提供獎學金的德希沙州長，證明他在繪畫研習上的持續努力。當然這也並不表示迪艾哥在抵歐的最初二年毫無所獲，在此期間他認識不少知名的藝文界人士，也瞭解了不少前衛思想以及一些赴巴黎發展的西班牙藝術家成功的故事，諸如畢卡索、格里斯（Juan Gris）、雕塑家朱里歐‧龔薩萊斯（Julio Gonzalez）。

轉往巴黎遊學，俄裔女畫家成紅粉知己

經西班牙小說家雷門‧德瓦印克南（Ramon del Valle-Inclan）的說服後，里維拉決定前往巴黎。抵達巴黎後他在拉丁區租了一間小房間。他常去羅浮宮參觀，並在塞納河畔寫生。他聲稱，他的社會良心促使他非常注意杜米埃（Daumier）及古斯塔夫‧庫爾貝（Gustave Courbet）的作品，但他當時的繪畫及素描作品中，並沒有此方面的暗示，他表示：「雖然認同這些大師的作品，但我對於如何將自己的內心感覺轉化到畫布上，仍然顯得膽小而進展緩慢，我以平常心面對我的畫布，我尚缺少直接表現自我的信心」。

里維拉在此時期所畫的〈巴黎聖母院〉，顯然是仿莫內（Claude Monet）的手法，前景是土黃色的現代機械，背景是以霧狀的藍色畫成的大教堂，整個畫面充滿了印象派的筆痕，不過雲

彩卻是以淡薄的筆觸，來表現他自己獨有的技法。

　　到了夏天，他也開始到巴黎之外的鄉下遊訪，他曾在靠比利 圖見25頁
時邊境的小鎮布魯吉寫生，畫過那裡的運河與街道，像〈橋上的
房屋〉，是以大膽的筆觸描繪運河上的水波，而隱約呈現的房子卻
不見任何人類，而〈布魯日的女修道院〉中昏暗神祕的單色調，
呈現出房屋的原始隱密氣息。從這些里維拉抵巴黎初期的作品，
尚看不出他所受到塞尙的影響，也尚看不到他在美學上的實驗性
見解。

　　很可能里維拉檢視過法蘭德斯（Flemish）畫派的大師作品
中，諸如梵艾克（Jam Van Eyck）大作以及布魯日美術館的波希
（Bosch）知名的〈最後的審判〉。顯然他墨西哥的心靈，也曾被詹
姆斯‧安梭爾（James Ensor）的面具繪畫所感動。基本上他還是
持續在西班牙時期的看法，只是作得更精緻一些，一九〇九年，
在他抵歐洲的第三年，他正滿足於以他自己的技法來表達他的心
情以及對新環境的反應。

　　他表示：「在這個階段，我經常嘗試尋求找出一個理由，來
說明我對生命的瞭解與我所回應的方式，其間究竟有些不協調的
地方，主要的因素可能是出於年輕人的青澀與膽怯。確切地說，
當時我也有一些感知，瞭解那是出於我美洲墨西哥人的自卑情
結，在面對悠久的歐洲歷史文化之前，我心中所滋生的敬畏心情
所致」。

　　里維拉在布魯日巧遇上吉查羅的學生瑪利亞‧布蘭查（Maria
Blanchard），而布蘭查則是與另一俄裔藝術家安傑琳‧貝蘿芙
（Angeline Beloff）同來的，貝蘿芙後來成為里維拉的紅粉知己，
她在他的藝術生涯中曾扮演過主要的角色。貝蘿芙是一名金髮碧
眼美女，一八七九年出生彼德斯堡，父親也是一位自由派律師，
後來為了家計而轉入政府部門工作，她的雙親原希望她能成為一
名醫生，但是她卻在中途轉而堅持追求藝術，她也是在彼得斯堡
的美術學院接受過學院派的嚴格訓練，並獲得獎學金來法國進
修。

　　貝蘿芙與布蘭查成為好友，她們結伴來到布魯日小鎮寫生，

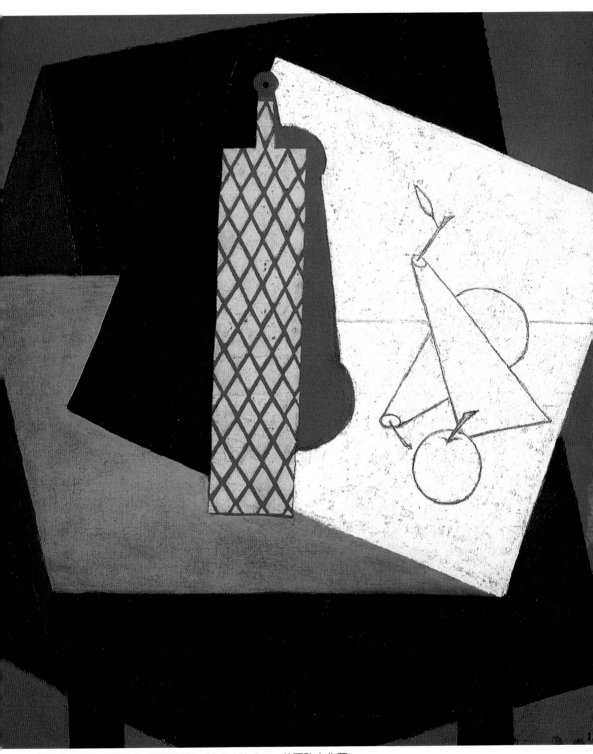

阿尼斯酒瓶　1915年　油彩畫布　64.8×69.9cm　美國私人收藏

在小客棧與里維拉不期而遇，貝蘿芙與布蘭查住在三樓，而里維拉與恩里格·費德曼（Eurique Friedmaun）住在二樓，之後又來了一名波蘭裔的學生維拉迪斯拉娃（Vladislava），他們一行五人稍後還結伴遊訪倫敦。迪艾哥在參觀美術館時對泰納（Turner）與布雷克（Blake）的作品印象深刻，當他在大英博物館見到前哥倫比亞的藝術時，曾引起他對墨西哥的思鄉情緒。不過此趟倫敦之行卻促成了迪艾哥與貝蘿芙之間相互瞭解，進而相互愛慕成為一對戀人。

比里維拉大七歲的貝蘿芙當時並沒有想到，這個墨西哥的大個子後來會成為一位偉大的現代畫家，她認為：「當時他畫作的色彩清晰而和諧，對我而言，他的繪畫並無新意，因為俄國的風景畫家也以同樣的手法作畫，那時尚看不出這位年輕墨西哥畫家的未來可能風格，我自己較為仰慕的畫家是馬諦斯」。

正如貝蘿芙所瞭解的，迪艾哥在一九一〇年仍然畫他的學院派繪畫，當時畢卡索與勃拉克已創造了立體派的新繪畫語言，而義大利的未來派也發表了他們的第一次宣言。里維拉曾以〈橋上的房屋〉參加巴黎的獨立沙龍展，以尋求肯定及關照，同時也是為了以此種肯定，來持續他所獲得的獎學金，不過，他也因此展覽而改善了他的墨西哥卑下情結。經由這幾年的觀察學習，使得里維拉對現代藝術有了深一層的瞭解，塞尚的作品予他真實的滿足，畢卡索的大作予他機能上的認同，而亨利·盧梭（Henri Rousseau）的圖畫也令他感動。

在巴黎，里維拉的知名度雖然尚未打開，不過他在墨西哥仍然具有一定的名氣，至少亞特博士、聖卡羅斯美術學院的校友以及波希米亞社團的成員，仍然沒有忘記他。里維拉也常寄一些作品回墨西哥參展，墨西哥的《首都日報》曾報導，稱他是墨西哥藝壇有前途的明日之星，其實他寄給贊助他獎金的顧主有關作品，並非他的真心之作，一九一〇年，他似乎已開始朝向新的方向醞釀發展。至於他與貝蘿芙的感情交往也需要雙方冷靜處理，他倆商定，各自返回自己的母國，一年後如果能再回到巴黎相聚，就正式結婚。一九一〇年七月貝蘿芙返俄國，里維拉之後也

藝術家雜誌社　收

100　台北市重慶南路一段147號6樓

6F, No.147, Sec.1, Chung-Ching S. Rd., Taipei, Taiwan, R.O.C.

姓　　名：　　　　　　　　　　性別：男□ 女□ 年齡：

現在地址：

永久地址：

電　　話：日／　　　　　　　手機／

E-Mail：

在　　學：□ 學歷：　　　　　　職業：

您是藝術家雜誌：□今訂戶　□曾經訂戶　□零購者　□非讀者

客戶服務專線：(02)23886715　E-Mail：art.books@msa.hinet.net

人生因藝術而豐富・藝術因人生而發光

藝術家書友卡

感謝您購買本書，這一小張回函卡將建立您與本社間的橋樑。我們將參考您的意見，出版更多好書，及提供您最新書訊和優惠價格的依據，謝謝您填寫此卡並寄回。

1.您買的書名是：_____

2.您從何處得知本書：

☐藝術家雜誌　☐報章媒體　☐廣告書訊　☐逛書店　☐親友介紹

☐網站介紹　☐讀書會　☐其他

3.購買理由：

☐作者知名度　☐書名吸引　☐實用需要　☐親朋推薦　☐封面吸引

☐其他_____

4.購買地點：_____市（縣）_____書店

☐劃撥　　　☐書展　　　☐網站線上

5.對本書意見：（請填代號1.滿意 2.尚可 3.再改進，請提供建議）

☐內容　　　☐封面　　　☐編排　　　☐價格　　　☐紙張

☐其他建議_____

6.您希望本社未來出版？（可複選）

☐世界名畫家　☐中國名畫家　☐著名畫派畫論　☐藝術欣賞

☐美術行政　☐建築藝術　☐公共藝術　☐美術設計

☐繪畫技法　☐宗教美術　☐陶瓷藝術　☐文物收藏

☐兒童美育　☐民間藝術　☐文化資產　☐藝術評論

☐文化旅遊

您推薦_____作者 或_____類書籍

7.您對本社叢書　☐經常買　☐初次買　☐偶而買

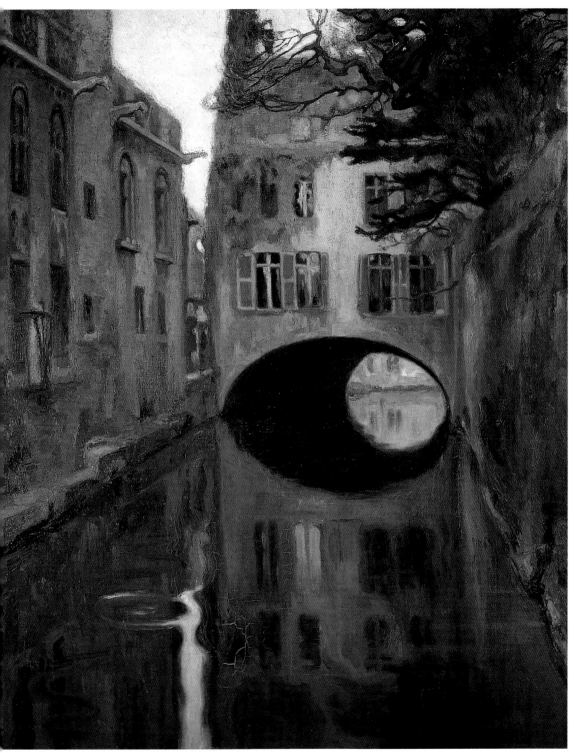

橋上的房屋　1909年　油彩畫布　147×120cm

在布列塔尼短期停留後返回墨西哥。

一九一○年七月八日，八十歲的波費里歐·迪亞斯再出任總統，自由派的反對黨領袖法蘭西斯可·馬德羅（Francisco Madero）被捕，經同黨相救而逃往美國，他的餘黨結合了礦工、工人及農工，開始了長達十年的墨西哥革命。里維拉十月二日抵墨西哥，他帶回了卅五幅油畫，二幅版畫及八幅素描作品，他看了許多老朋友，其中包括亞特博士。他在一些聯展的場合，認識了年輕的天才畫家荷賽·克里門·奧羅斯柯（Jose Clemente Orozco）、大衛·亞法洛·西蓋洛斯（David Alfaro Siqueiros）。顯然，墨西哥的報章雜誌報導了里維拉的歐遊故事以及他的作品。

十一月廿日里維拉的返國首次個展，在聖卡羅斯美術學院的畫廊舉行開幕式，迪亞斯總統夫人卡門魯比歐（Carmen Rubio de Diaz）還代表總統來參加盛會，她自己當場訂購了六幅作品，並為政府購藏了另外七幅。為期一個月的畫展相當成功，也使得里維拉再度赴歐洲的獎學金有了著落，在他啟程赴歐之前，有人說他暗中同情革命分子，也有人說他躲在鄉下寫生畫畫，不過在一九一○年至一九一一年間的多天，里維拉的確靠賣畫賺了不少錢。然而在他給貝蘿芙的信中卻表示，他心中已有不同的東西在醞釀，至於是什麼樣的東西，可能要在回到歐洲後才知道答案。

參加巴黎獨立沙龍展

貝蘿芙於四月間，比里維拉早一個月回到巴黎，她在蒙巴納斯區租了一間工作室，正等待里維拉的來到，五月初貝蘿芙接獲里維拉的電報稱他已抵達西班牙，不過她卻未能在數日間見到里維拉的出現，原來他在馬德里停留了一段時間，訪問老朋友，參觀美術館。二人終於再度相聚，並證明他們的愛情經得起離別的考驗，他們決定共同廝守在一起。據貝蘿芙的說法，他倆在六月間結婚，可是卻沒有任何正式的文件紀錄可資證明，依里維拉的記憶稱，貝蘿芙在此後的十年是他的同居妻子。

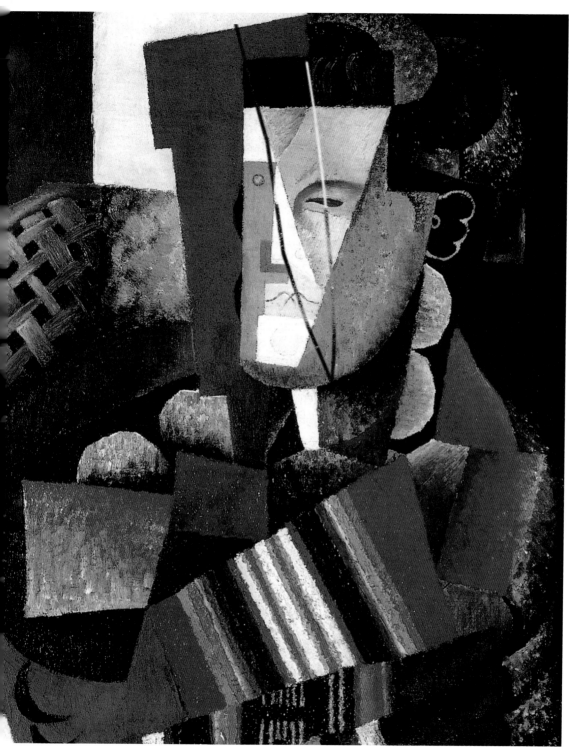

馬汀・路易斯・古茲曼畫像　1915年　油彩畫布　59.3×72.3cm　墨西哥市文化傳播基金會收藏

里維拉將他在墨西哥完成的二幅大畫，參加一九一一年的獨立沙龍秋季展，由於他遲返巴黎，而錯過了獨立沙龍引人爭議的春季展，該次展覽展出不少年輕的立體派畫家作品，其中包括馬塞爾‧杜象及安得烈‧羅特（Andre Lhote）等人的畫作。夏天里維拉與貝蘿芙一起前往諾曼第旅遊，不過此時美麗的花簇、樹林及綠色草原已不再是里維拉想要的，他想念的還是墨西哥中央高原的乾旱風景，於是在秋季沙龍展結束後，他倆即前往西班牙去了。

　　他們先到巴塞隆納，然後再前往郊外多岩石的卡達蘭丘陵，他們在一個叫蒙特賽拉（Montserrat）的小鎮上住了二個月，里維拉第一次嘗試以現代的手法來畫畫，特別是用秀拉的點描法（Pointillism）來描繪小鎮四周山丘、樹林及葡萄園，此批作品的其中二幅後來還參加了一九一二年的春季沙龍展，不過並沒有引起評論家的注意，此種秀拉早已使用過的手法，現在運用起來似乎已經過時，而秀拉的學生席涅克（Signac）以及馬諦斯，如今已轉向大膽用色的野獸派了。

　　里維拉毫不灰心，他們在西班牙停留數個月後，回到巴黎，里維拉在蒙巴納斯結識新朋友，他經常造訪咖啡廳，他既不抽煙又不喝酒，可以說是左岸藝術家中最勤奮的一位，咖啡是他唯一的飲料。他的法語如今已較從前流利，他開始展現他自己的個性，有時他會向朋友講述一些墨西哥家鄉革命分子的傳奇故事，他的交友圈擴大了，他張大眼睛接受更多的現代主義思潮，他的藝術想像力也更加生動了。

　　里維拉認識了一些外國藝術家，起先最常來往的是安奇爾‧沙拉加（Angel Zarraga）及恩里格‧費德曼，不久他結織了荷蘭來的畫家皮特‧蒙德利安。蒙德利安比他大十四歲，一九一二年蒙德利安在接觸到立體派後，已開始嘗試他一系列新表現方式，企圖從大自然中將立體派予以邏輯化的歸結，也就是邁向純綷抽象的探討。里維拉從蒙德利安的探討過程中，一定也受到某些啓示，他一九一二年以水彩畫描繪〈樹〉時，蒙德利安也正以樹做為探究的對象。

里維拉參加巴黎獨立沙龍展，雜誌報導他的展品（下中） 1912年

　　里維拉雖然推崇蒙德利安的繪畫探究，他仍然熱愛素描、塗厚顏色、畫風景、表現人物與房屋的光影，或許他已找到一種隱喻性藝術的新語言。一九一二年春天，里維拉與貝蘿芙及沙拉加，決定再度一起赴熟悉的西班牙高地遊訪，這次他們在古城托雷多（Toledo）停留，里維拉曾於一九〇七年經過該地，那裡的

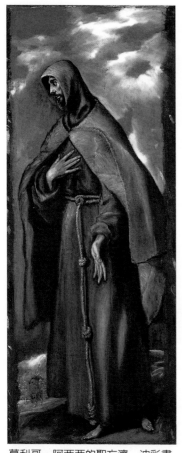
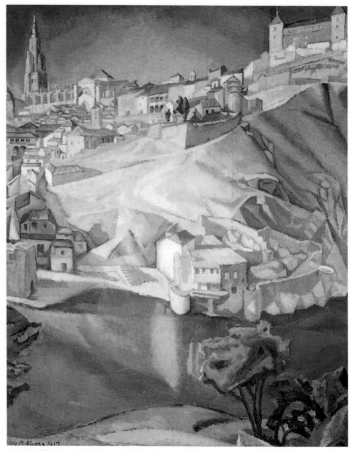

葛利哥　阿西西的聖方濟　油彩畫
布

托雷多風景　1912年　油彩畫布　112×91cm

茅草屋及徒峭的山丘令他想起家鄉的景物。此行主要還是想要探
究十七世紀大師葛利哥及西班牙知名的風土藝術家依格拿西歐·
蘇羅加（Ignacio Zuloaga）的作品，蘇羅加善長描繪吉普賽人、強
盜及鬥牛，他們特別想到瞭解葛利哥的變形與修長人物的表現手
法。

　里維拉走在托雷多的鄉下，特別尋找到葛利哥走過的足跡及
他所描繪過的地點，里維拉也以自己的觀點來描繪大師畫過的景
物，他在托雷多畫了一些不錯的作品，像〈老者〉、〈撒馬利亞
人〉、〈托雷多風景〉及〈淨化〉等，均屬上乘之作。畫作中清澈

老者　1912年　油彩畫布　210×184cm　墨西哥市朵列瑞斯奧爾梅多帕提納美術館藏

的光線及明朗的色調，也許是受到他短期沉潛點描法之影響，以托雷多爲背景的風格化房屋，令人想到一九○九年畢卡索所畫霍達艾布羅的西班牙村落，以及勃拉克一九○八年所畫塞尚家鄉的風景。這些作品尺寸均不小，〈老者〉約二百一十乘以一百八十公分，而〈托雷多風景〉則約三百乘以二百公分，這也預示了他將來畫巨幅作品的企圖心。

里維拉雖然沒有全然擺脫他自己的嚴格學院訓練，不過他藝術的演變過程，卻因墨西哥的重大事件而加快速度。馬德羅（Madero）於一九一一年十一月被推選爲墨西哥新任總統，里維拉原來所領舊政府迪亞斯政權所給予的獎學金，仍然被新的自由派政府承認，但是好景不常，一九一三年二月間，馬德羅政變被維克托里亞諾・惠達將軍（General Victoriano Huerta）所殺，拖長了墨西哥的革命而變成了全國性的內戰。此時里維拉已廿七歲，馬德羅政權的突然終結，對他個人而言影響至大，他的獎助學金停止了，他此後必需自食其力。不過就另一方面言，他的藝術生涯卻獲得了解放，他不用再畫那些基本上迎合墨西哥保守收藏家口味的作品，他必須在巴黎打天下，而將原來熟悉的灰暗色調及學院主義拋棄，而開始邁向新的里程。

進入立體派時期，結識畢卡索

一九一三年里維拉完全投入立體派。他在托雷多所作〈母與子的朝拜〉，全然綜合了葛利哥與立體派的手法，並帶一點塞尚的元素，不過整體是融合於里維拉自己的見解中。在他這段立體派發展的初期，對勃拉克與畢卡索早期立體派所運用過的單色調，他並沒有興趣加以採用，相反地，他在畫風景時嘗試過蒙德利安的實驗過程。在他其餘的某些作品中，我們還可以感覺到他所受到羅伯・德洛涅（Robert Delaunay）的同時性理論的影響。

他立體派初期的代表作品，當推他一九一三年爲貝斯特・馬加德（Best Maugard）所畫的肖像畫，圖中馬加德被風格化了的

貝斯特・馬加德肖像畫
1913年　油彩畫布
161.6×226.8cm　墨西哥國立美術館藏
（右頁圖）

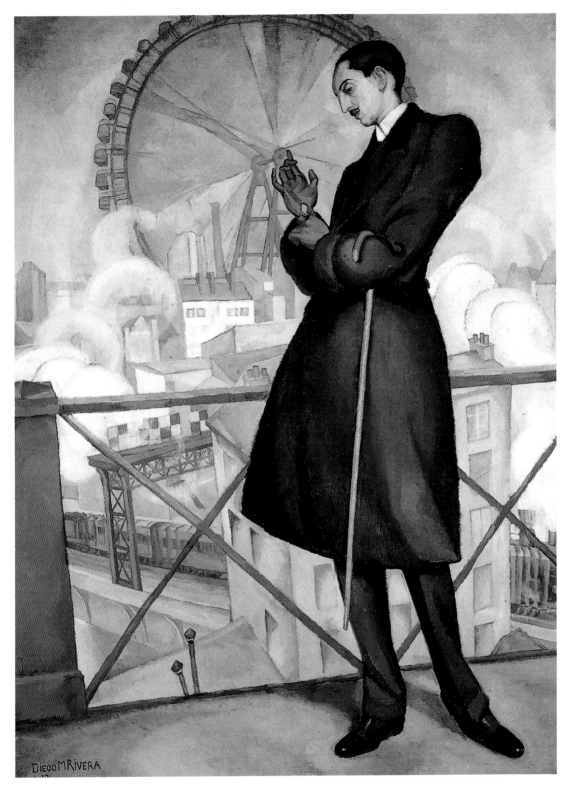

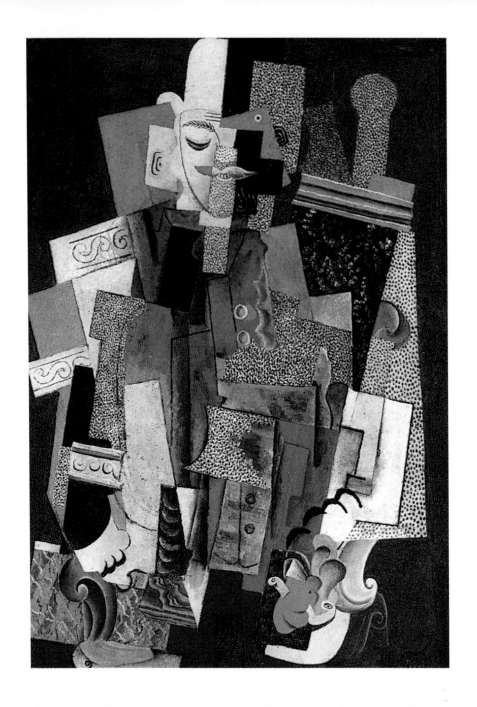

身形已被拉長，他手戴昂貴的手套，手臂上掛著一支手杖。他那高領的長外套，愛德華式的長褲，加上光澤的皮鞋等，其所表現出來的文雅氣息，與背景中充滿煙雲的火車景象，恰成強烈的對比，而遠景則是老巴黎的風格化建築。無疑地，此作品令人想起

無題（蓄鬍男子、緊扣背心、抽煙斗、坐在扶手椅上） 1915年 油彩畫布 89.4×130cm

畢卡索 暖爐上的吉他
與單簧管 1915年 油
彩畫布 97.2×
130.2cm

德洛涅一九一三年所畫的艾菲爾鐵塔。

　　貝斯特‧馬加德也對里維拉產生了某些影響。馬加德一八九
一年出生於墨西哥，他在九歲時隨父母親搬遷到歐洲，他在一九
一〇年返回墨西哥，為人類學家法蘭茲‧波亞斯（Franz Boas）工
作，畫了二千多張有關墨西哥山谷的人種學研究素描，此經驗開
啓了他嚮往前哥倫比亞藝術的心靈。當馬加德一九一二年再回到
歐洲時遇到了里維拉，並與他一起遊歷托雷多，他們熱衷討論現
代主義。馬加德非常熟悉像康丁斯基之類的俄國現代主義作品，
並對一九一三年巴黎的秋季沙龍展中的俄國民間藝術作品，有深
刻的印象，他曾向里維拉提及，在墨西哥的兒童藝術教育中，應
首先注入真正的民族藝術表現。一九一四年，馬加德開始著手編
著素描教科書，此書結合了前西班牙式設計造形與殖民地民間藝
術表現。馬加德認為，如果後期印象派的畫家們能接受日本及大
洋洲藝術的啓迪，那麼墨西哥的藝術家又為什麼不能描繪他們自
己的豐富傳統，而畢卡索也曾受到非洲雕塑的影響。馬加德的熱
心，的確影響了里維拉藝術探討方向的轉變。

　　里維拉此時期，其空間純粹化運用是受到蒙德利安的影響，
同時他在蒙巴納斯也從咖啡廳及其他畫家工作室吸取了不少創作
經驗。他當時曾在羅東德（Rottonde）大學註冊，附近有一家由
維克托‧里比昂（Victor Libion）經營的咖啡廳，吸引了不少西班
牙與南美洲藝術家前往光顧，里維拉經常與沙拉加、馬加德及另
一名智利畫家奧提斯‧沙拉特（Manuel Ortiz de Zarate），一起在
那裡喝咖啡。沙拉持的父親來自秘魯，他是在父親赴羅馬研究音
樂時出生的，母親早逝，父親帶著他返秘魯之後再婚。沙拉特在
十五歲時重返義大利，並在威尼斯進了藝術學校讀書，並與同班
同學莫迪利亞尼成為知友。

　　里比昂對這些講西班牙文的藝術家非常關照，任由他們在咖
啡廳長時間地停留，甚至於還讓他們欠帳。他慷慨地說：「其實
他們為他帶來不少生意，雖然這些藝術家及知識分子身上並沒有
太多的錢，但是當他們一有錢，他們必然花到精光」。里維拉在左
岸這一帶，尚認識不少其他藝術家，諸如安得烈‧德朗（Andre

Derain）、安得烈‧羅特、潘‧格里斯，還有讓他印象深刻的義大利未來派畫家吉諾‧賽凡里尼（Gino Severini）與卡羅‧卡拉（Carlo Carra），以及詩人藝評家吉拉姆‧阿波里奈爾（Guillaume Apollinaire）等人。

　　里維拉顯然是經由沙拉特認識了莫迪利亞尼。莫迪利亞尼祖裔來自猶太，他是一位英俊又具天分的藝術家，不過卻沉迷於煙酒，過著自我摧殘的波希米亞式的生活，任何一名天才均經不起蠟蠋兩頭燒的折損。貝蘿芙還記得，她與里維拉時常帶莫迪利亞尼去一家價錢實惠的義大利餐廳吃飯，老闆娘由於同情莫迪利亞尼，經常將他的碗盤填得滿滿的食物。偶然他因交不出房租而不得不暫時與里維拉共用工作室，他很喜歡與這批拉丁人一起飲酒作樂。莫迪利亞尼經常因付不出酒錢而以幫債主畫肖像素描來代替酒錢，他曾爲里維拉畫過三幅人像速寫。經過數年的交往後，很可能里維拉的感性色彩以及他的修長人物與扭曲的圖像，曾經影響過莫迪利亞尼。

　　一九一四年某日，正當里維拉爲日本畫家藤田嗣治（Foujta）及川島（Kawashima）畫雙人肖像時，沙拉特抵畫室告稱畢卡索約他們一晤，大家都非常高興，尤其是里維拉顯得很興奮。多年後里維拉仍然記得，他與畢卡索來往的經過：「我前往畢卡索的工作室訪問，我當時的心情正像一名善良的基督徒期待拜見上帝基督耶穌一般」。「畢卡索的畫室充滿了令人驚嘆的作品，他畫室中的作品每一幅均如同他所創造出有機世界的生命個體」。

　　畢卡索也到里維拉的工作室看他的作品，畢卡索見到他所作的〈正在用餐的水手〉，貝斯特‧馬加德的畫家，以及一些以立體 圖見39頁
派手法作的靜物作品。他們曾就立體派的發展與未來的形式等問題交換意見，畢卡索對里維拉的作品非常稱許。里維拉認爲，畢卡索不僅是一位偉大的藝術家，他的藝術評論觀點也非常犀利敏銳。他們成爲好友，里維拉還經由畢卡索的介紹，認識了阿波里奈爾、象徵主義詩人畫家馬克斯‧賈可布（Max Jacob）以及潘‧格里斯。

川島和藤田先生畫像　1914年　油彩、拼貼、畫布　74×78.5cm

具個人特色的第二代立體派畫家

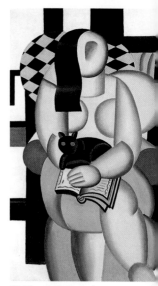

　　顯然所有立體派發展，是隨著畢卡索與勃拉克的腳步而演化，但是里維拉自己的作品，卻不僅僅是一種分割的手法，他著手立體派較學術化的第二個階段。這個階段的立體派熱心地投入理論的探究，試圖為其美學原理定義原則，這是一個被人稱為「黃金分割」（Section d'Or）的團體，其成員尚包括：賈格斯・維庸（Jacques Villon）、杜象兄弟、羅伯・德洛涅、亞伯特・格萊茲（Albert Gleizes）、吉恩・梅京捷（Jean Metzinger）及費南德・勒澤（Fernand Leger）。他們純屬自然的聯盟團體，他們深信「黃金分割」可用現代的見解來詮釋，像「分析立體主義」（Analytic Cubism）與「綜合立體主義」（Synthetic Cubism）是不同的。

勒澤　抱貓的女人
1921年　油彩畫布
89.5×130.5cm
紐約大都會美術館藏

　　對里維拉而言，立體派的這種發展既新鮮又讓人著迷，但是在一九一四年，講求直觀的畢卡索卻不喜歡嚴峻的理論，他已經開始抗拒立體派的限制。他曾在一九一二年發明過拼貼的技法，他也探討起平面色彩的手法。畢卡索可以說是屬於一種不願受到約束的藝術家，當其他的藝術家開始將藝術的風格塑造成一種觀念教條時，他卻急著尋找出口。對畢卡索及勃拉克來說，立體主義是一種可以讓藝術家能夠從文藝復興以來的所有規範釋放出來的手段，這些傳統規範包括線性透視與描繪性色彩的約束，他們絕不願意又將立體派變成了另一種新的約束。

　　在畢卡索與勃拉克之後的這一批藝術家，他們正試圖將立體主義推向不受約束的境地，我們可稱他們為第二代立體派，而里維拉即是其中之一。從一九一三年至一九一七年這四年中，里維拉作了二百多幅立體派的繪畫，還有一些水彩畫與素描以及一幅拼貼的作品，雖然他這一時期的藝術生涯，一般均視其為他主要藝術成就的前奏，不過他的許多立體派繪畫非常優秀，極富創意又強而有力。當里維拉對立體主義的本質有所瞭解之後，即有了他自己個人的見解，尤其是他以立體派手法為朋友所畫的肖像畫，均具有他自己的人格特質。而他為墨西哥友人所繪的畫像，其色彩及造形更具墨西哥特色。

正在用餐的水手　1914
年　油彩畫布　70×
114cm　里維拉美術館
藏（右頁圖）

當里維拉的藝術成果一一展現，他的生活圈也逐漸擴大，經由貝蘿芙及沙拉特的介紹，他受聘在俄國學校教書，因而開始認識不少俄國人，他們有些是經歷過一九○五年俄國革命失敗逃來法國的，有些則是最近流亡來巴黎的俄國政治犯，他們有不少還是藝術家，其中包括藝術家馬克‧夏卡爾（Marc Chagall）、吉姆‧史丁（Chaim Soutine）、雕塑家亞歷山大‧阿基邊克（Alexander Archipenko）、歐西普‧柴特克（Ossip Zadkine）及賈格士‧李普西茲（Jacques Lipchitz）。有些俄國人也成為里維拉的肖像描繪對象，有些則告訴他有關馬克斯主義，在他的俄國友人中，有一位詩人依里亞‧艾倫伯格（Ilya Ehrenburg）後來成為俄國知名的作家。無疑地里維拉開始從這些俄國友人吸收了一些政治與社會的理論知識。他還認識了活潑的俄國女人瑪利芙娜‧佛洛波芙（Marevna Vorobov），她後來也一度成為他的紅粉知己。

史丁　戴大帽子的女人
1919年　油彩畫布
49×73cm

一九一四年夏天，里維拉與一批友人前往西班牙旅行寫生，當第一次世界大戰爆發時，他們正在地中海的馬約卡島上，不少同伴返國服兵役，里維拉與貝蘿芙則前往巴塞隆納避難。此時里維拉的母親與妹妹因擔心他的安危，突然來到西班牙，她們發覺里維拉與貝蘿芙已處於窘困之境，無法收容她們，於是在墨西哥領事館的協助下，里維拉幫她們買到返回墨西哥的船票。在大戰初期里維拉與貝蘿芙靠打零工維持生活，在西班牙停留一年之後，里維拉獨自返回巴黎，巴黎如今情形大變，男人都去當兵了，街上只剩下女人與外國人。

在里維拉獨自停留在巴黎時，總算遇上知音，他與一位名叫里昂斯‧羅森柏（Leonee Rosenberg）的藝術經紀人簽約。在大戰初期，巴黎的大經紀人丹尼亨利‧康維勒（Daniel Henri Kahnweiler）已避難到義大利去了，他曾是畢卡索、勃拉克及潢‧格里斯的代理人。仍然是德國公民的羅森柏，也知道他如果返回巴黎必然會遭到扣留，因而他只得暫時停留在瑞士的伯恩。在立體派適逢此戰爭危機期間，還好有羅森柏挺身出來協助藝術家們，羅森柏看到里維拉藝術的長足進展，非常欣賞他的才氣。在為期二年的合同中，規定里維拉每個月至少提供四幅作品，依

伊莉亞‧爾柏格畫像　1915年　油彩畫布　110.2×89.5cm　美國德州南美以美大學藏

作品尺寸與主題來決定酬勞金，他的肖像畫價格比風景畫要好，風景畫的價格又優於海景作品。

　　當里維拉停留巴黎期間遇上了瑪利芙娜‧佛洛波芙。她比里維拉小六歲，比貝蘿芙小十二歲，也是一名才華橫溢的藝術家，二人成為戀人，如果說貝蘿芙是里維拉的妻子，那麼佛洛波芙也就是他的情婦了。此刻貝蘿芙所懷里維拉的兒子已於一九一六年八月出生。當貝蘿芙母子從醫院回家發現里維拉出軌移情別戀，傷心至極憤而搬出去住，里維拉每月給一百法郎予貝蘿芙母子生活，大家日子均過得非常艱苦。里維拉與情婦同居了五個月之後，開始倦鳥歸巢，又再與妻子及兒子復合。在戰爭的末期尤其是一九一七年至一八年冬天，酷寒又缺燃料煤，再遇上流行性感冒橫掃整個歐洲，里維拉的兒子也無法倖免於難，在十四個月大之後夭折。

　　一九一五年，里維拉畫了一幅許多藝評家公認為立體派傑作之一的〈沙巴多游擊隊風景〉，他自己也認為該作品可能是他所完成的作品中，最能表達墨西哥人感情的一幅。此幅戶外靜物作品的內容包括：一件披肩毛毯，一頂墨西哥闊邊帽，一支來福槍，一條子彈帶，木製彈藥箱以及墨西哥的山丘，整個形象描繪於中央的位置，槍枝的陰影卻是白色的，整個空間交置著墨西哥特有的紅色與藍色。闊邊帽連接著一具似眼睛的造形，頗引起觀者的注目，它暗示著捉摸不定的沙巴多游擊隊員。一叢叢濃密的樹林正好可做為狙擊手的覆蓋物。右下角則是描繪著以大頭針釘在畫面上的空白紙，似乎暗指數百萬墨西哥文盲。

放棄立體派，從義大利藝術尋墨西哥特質

　　有二事件導致里維拉離開蒙巴納斯返回墨西哥，其一是他與畢卡索的絕裂，其二是他放棄了立體派。他與畢卡索這位西班牙天才之間的藝術關係，一如父子關係，其間夾雜著歷史因緣，使得其緊張關係更形複雜。許多墨西哥人看待西班牙人的方式，一

42

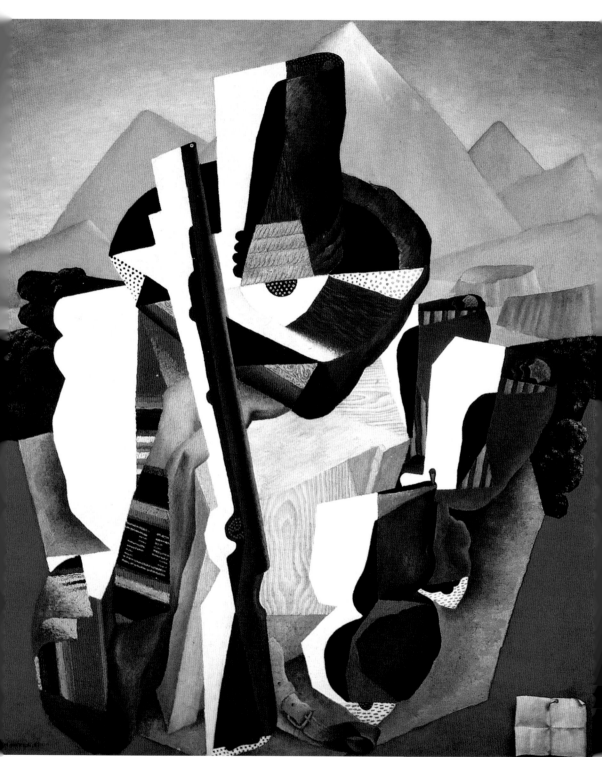

沙巴多游擊隊風景　1915年　油彩畫布　144×123cm　墨西哥市國立藝術館藏

有檸檬的靜物　1916年　油彩畫布　63.5×78.7cm　美國私人藏
數學家　1918年　油彩畫布　115.5×80.5cm　墨西哥市朵列瑞斯奧爾梅多帕提納美術館藏（右頁圖）

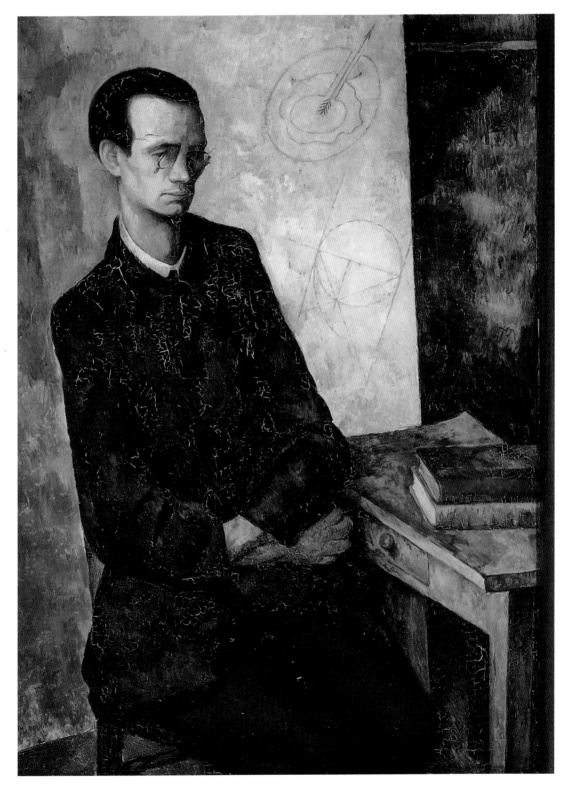

如愛爾蘭人之於英國人，或是韓國人之於日本人，西班牙人曾是征服者，他們不僅征服過墨西哥的廣大土地，也征服了其語言、文化及宗教，三百年的西班牙殖民主義，已在墨西哥人的身上加諸了永恆的標記，其中之一就是里維拉所稱的：「我的墨西哥卑下情結」（My Mexican Inferiority Complex）。

里維拉也曾與他的墨西哥文藝界友人，諸如古斯曼（Guzman）、亞豐索‧雷耶斯（Alfonso Reyes）、貝斯特‧馬加德及亞特博士，經常討論到所謂「墨西哥人特質」的各種理論及感情，如果墨西哥如今是一個真實的民族，就其自身的歷史而言，墨西哥人的定義是什麼？墨西哥人與西班牙人有何不同？在墨西哥的混種民族中，印地安人的成分又佔了多少？在墨西哥革命之後，此問題逐漸成為學校及咖啡廳談話的主題。正如其他許多藝術家一樣，里維拉將此抽象風格予以個人化，如果畢卡索是西班牙人，那麼他就是墨西哥人，就某種觀點看，他必須宣告他的獨立性。里維拉與畢卡索之間的爭執主要起源自他的作品〈沙巴多游擊隊風景〉，尤其是該作品中的濃密樹林及萊福槍枝的白色陰影，當時畢卡索正在畫他自己的〈坐著的男人〉及〈風景中的靜物〉。在一九一五年時的立體派畫家們，正嘗試如何結合室內與室外的造形元素，而是里維拉深信他已經在自己的繪畫中解決了此一觀念性問題。雖然畢卡索在〈風景中的靜物〉中以雲彩來替代山丘，里維拉仍認為他有抄襲他人技巧之嫌。里維拉曾客氣地對友人稱：「畢卡索在他藝術發展的每一個階段，其想像力大於原創力，他作品中的每一個造形，均是根據其他人的作品演化而來。」

圖見43頁

不過，畢卡索的為人及其思想仍然對里維拉的藝術生涯有重大的影響，多年後里維拉曾如此表示：「我從一開始就非常認同畢卡索在立體派的傑出表現，我可以說是畢卡索的徒弟，我不相信在畢卡索之後的任何一位畫家，敢說他從未受到過畢卡索或多或少的影響」，里維拉甚至於在一九四九年聲稱：「我從未信奉過上帝，但是我相信畢卡索。」

此時里維拉已不再參加羅森柏格畫廊的立體派展覽，他再度

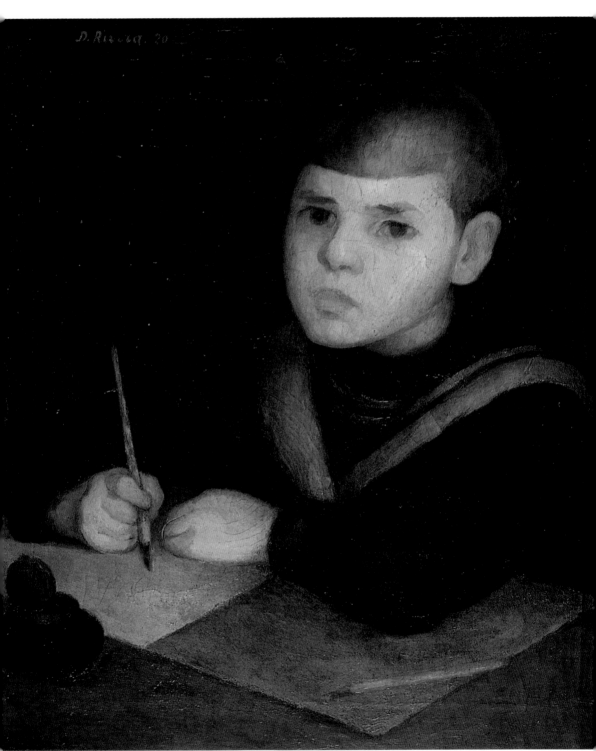

寫字的孩子　1920年　油彩畫布　49×54cm　墨西哥市私人藏

開始以自然主義手法探討一些素描作品，尤其是像塞尚等大師風格的風景畫。他也聽到許多有關俄國布爾什維克革命的訊息，如今他不再去咖啡廳，只是在孤獨中盼望著歸鄉的日子早日來臨。

里維拉想要返鄉的理由不外乎：多年的海外流浪生活，加上他逐漸厭倦了巴黎世界的小圈圈，還有他與貝蘿芙幾乎已緣盡情絕了，墨西哥此時對他而言，不只是一個機會，也是一種逃避，更何況家鄉正向他招喚。

亞法羅・奧布里剛（Alvaro Obregon）將軍剛當選新任墨西哥總統，他任命大學校長荷西・瓦斯康賽羅（Jose Vasconcelos）為新的教育部長，瓦斯康賽羅想要提倡墨西哥的壁畫，此一訊息可能是經由墨西哥駐法國大使傳給里維拉。

壁畫的挑戰的確非常吸引里維拉，但他並不懂得壁畫的製作，在巴黎及墨西哥均不可能找到老師傅學得此一技藝。他決定前往義大利做短期的遊學考察，他出售了一些作品，並請墨西哥大使亞伯托・派尼（Alberto Pani）代向教育部申請一筆獎學金。在他出發之前，藝術史家艾里・佛爾（Elie Faure）告訴要鑑古喻今，繼往開來，並要他再探究一下塞尚及雷諾瓦的技巧，尤其要好好考查一下義大利的藝術。

喬托　最後的審判（基督傳）　1305～06年
濕壁畫　帕多瓦斯克羅
維尼禮拜堂

在里維拉留下來的三百幅素描作品中，可以找到他初次旅遊義大利的速寫，他曾為羅馬大道上的聖亞波里納馬賽克作品作過速寫，他稱這些公共藝術在傳達一種訊息，即為基督教宣傳，在表現天堂與人間的力量。在翡冷翠城，他還在烏菲茲美術館，以速寫臨摹了保羅・烏切羅（Paolo Uccello）的〈聖羅馬潰敗〉。里維拉在他的速寫中特別強調馬及盔甲的描繪。

在帕多瓦（Padua），里維拉站在斯克羅維尼禮拜堂中，觀賞喬托一三○三年至一三○五年間所畫的壁畫傑作，喬托畫中的精練構圖，群像中的氣派以及器具給人的親切感，均予他印象深刻。如與米開朗基羅及葛利哥相比較，他覺得喬托的作品更具精神性與思想性。在維隆納（Verona），他非常推崇法蘭西斯可・穆西諾里（Francesco Bonsignori）所作的〈聖母與子〉（1430）。

在西耶那（Siena），里維拉見到了安布羅吉歐・羅倫斯提

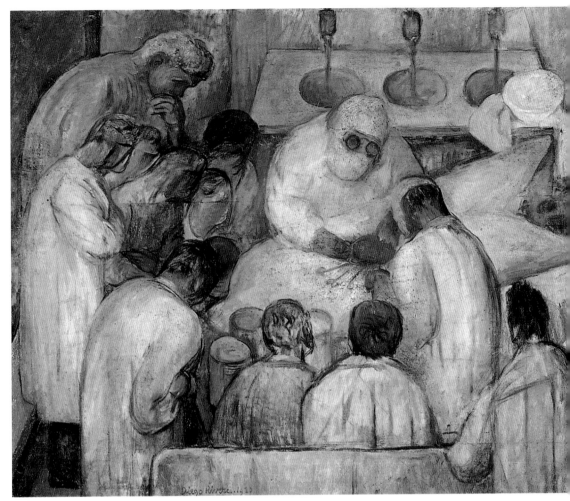

手術　1920年　油彩畫布　40×60cm　瑞士山度士公司藏

（Ambrogio Lorenzetti）一三三八年至四○年所作的壁畫〈好政府與壞政府的寓言〉，此作品提醒執政者需具備正義感及為人民謀福利的基本信念，這些要素後來也出現在里維拉在墨西哥所作的壁畫中。顯然影響里維拉最多的還是喬托與比羅‧法蘭西斯卡（Piero della Francisca）及桑德羅‧波蒂切利（Sandro Botticelli）的作品，他們暗示了里維拉不要只是在學院派與立體派之間進行虛假的結合，更要注意到壁畫與建築之間的融合。至於在群像畫

中，他認為必須以墨西哥的革命來替代喬托的天堂聖像。

　　當里維拉停留羅馬時，另一位可能影響他的人是義大利未來派成員卡羅・卡拉，義大利的卡拉與墨西哥的里維拉曾相遇於羅東德（Rotonde）。他倆此時期在藝術生涯中均遇到相同的問題，在巴黎卡拉也曾獻身過立體派的探討，他也與畢卡索交往過，在一九一四年他曾作過一些不錯的拼貼作品，如今也想從義大利的大師作品中進行自我反思，他與吉諾・賽凡里尼（Gino Severini）交往密切。他們均渴望與歷史認同，在藝術史中尋找真實的意義，而非只是將傳統與革命做倉促的結合。

　　里維拉於一九二一年五月返回巴黎，並花了一些時間與西蓋洛斯相聚。西蓋洛斯是在墨西哥革命之後獲獎學金來到歐洲留學，雖然他與里維拉後來有過一些爭執，但仍然非常感謝里維拉曾對他的慷慨接待。里維拉開始整理他的行李，並向他的朋友們道別，他在離歐之前，向貝蘿芙告稱，他在返墨西哥後會寄船票錢給她，但是此後，他們就再也未曾見面了。里維拉於一九二一年六月底返抵墨西哥。

母與子　1916年
油彩畫布
132×86cm
墨西哥市國立預備大學藏

返墨西哥投入壁畫運動

　　里維拉返國後，改變他藝術生涯的主要人物是荷西・瓦斯康賽羅。瓦斯康賽羅是一位深受朝野尊敬的知識分子，墨西哥革命後新總統亞法洛・奧布里剛將軍對他非常器重，在他卅八歲時受邀出任教育部長。他主張解放數世紀以來被忽略的印地安人，開展現代化思想，並維護墨西哥的光榮文化，簡言之，也就是他企圖創造墨西哥的文藝復興（Mexican Renaissance）。其中最具體的計畫即在公共建築物上設置壁畫裝飾，他認為壁畫作品可以幫助不識字的農民，去瞭解墨西哥人的意義。

　　瓦斯康賽羅是墨西哥這場文化革命的最主要的總指揮，其社會目標在於：要將墨西哥各地區及階段聯合成為一個單一的民族，也就是結合墨西哥的三個主要族群：白種墨西哥人、混血後

裔以及上百萬尚不會說西班牙語的印地安人。當里維拉返國時，墨西哥朝野人士正熱烈探討此議題：在經過數世紀的西班牙殖民文化以及十九世紀法國文化的輸入之後，做為一個獨立的墨西哥真正的墨西哥文化是否存在？如果存在，其文化內涵又是什麼？做為一個真正的墨西哥國家，需要進行一場文化革命，並關注到本土的音樂、舞蹈、建築、文學及藝術。瓦斯康賽羅認為，壁畫可以將墨西人的藝術天分公諸於世，同時，壁畫的內容也可以教導墨西哥人認識自己。

　　瓦斯康賽羅在整合墨西哥的文化時，曾大量編印大眾化的經典作品，廣發予各地的學校及圖書館，並熱心推動年輕的知識分子下鄉掃除文盲，經過四年的努力，墨西哥的文盲已減少了百分之卅。瓦斯康賽羅最大的貢獻，並不在他所熱愛的哲學，也不是文學或是音樂舞蹈，而是繪畫。

　　在墨西哥壁畫運動推廣初期，從事壁畫的藝術家有：蒙特尼格羅、吉恩・查洛特（Jean Charlot）、費南多・里亞（Fernando Leal）、奧羅斯柯（Jose Clemente Orozco）及西蓋洛斯（David Alfaro Siqueiros）。瓦斯康賽羅最初對里維拉的印象是，「他頭腦充滿了畢卡索」。一九二一年十一月他請里維拉陪他去參觀墨西哥的古蹟與藝術傳承，里維拉試著將現代經濟與古老馬雅傳統予以結合，草擬了一些速寫草圖，以他想像力製作了一些現代馬雅人的圖像素描。瓦斯康賽羅看了這些草圖後非常稱許，並委託里維拉負責國立預備大學的波里瓦劇院壁畫工程。

圖見52～53頁

　　這座可做為音樂會、詩歌朗頌及演講會的劇院式講堂，其講台的後方大牆面上，中央是凹面的壁龕，可覆蓋一千平方英呎的壁畫。這幅標題為〈創造〉的作品，是由里維拉主導，配屬他的助手藝術家有查洛特、卡羅斯・梅里達（Carlos Merida）、亞馬多・蓋瓦（Amado de la Cueva）及沙維爾・格瑞羅（Xavier Guerrero）。〈創造〉的主題結合了宇宙，生命與人類，內容包含了創造人類的科學、藝術及哲學。

　　〈創造〉的整個構圖是圍繞著一個稱之為「光一」（Light one）的原初能源象徵。這個以藍色與金色為主調的半圓形，向下放射

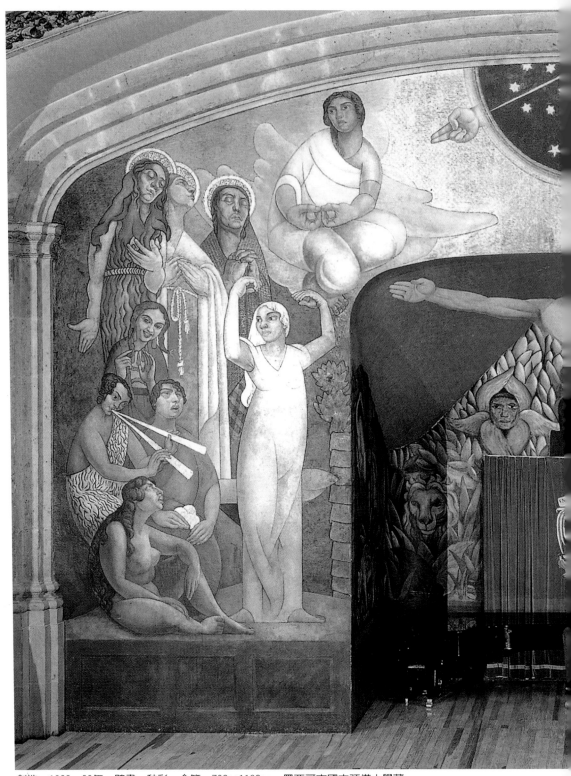

創造　1922～23年　壁畫、釉彩、金箔　708×1198cm　墨西哥市國立預備大學藏

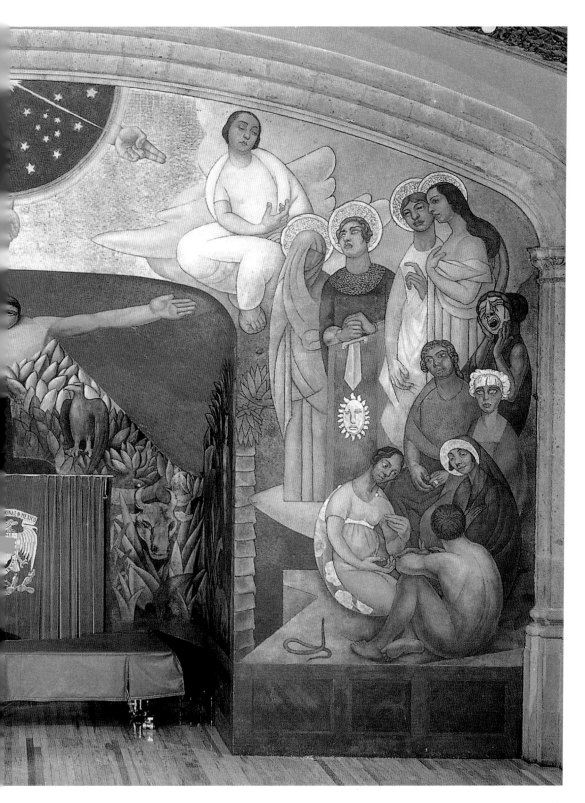

53

著三道光線，每一道光線的終端是一隻人類的手，而每一隻手張開來的食指與中指代表「父母親」。半圓形的裡面，左邊是六角星星代表女性的原則，而右邊則是代表男性原則的五角星星，圖式的左右方是十八名人體，他們由一對帶有豐滿翅膀的天使帶領著，其中的八個人物頭上還頂著喬托式的光環。

在作品的右下方，一名裸男背朝觀眾坐著，他旁邊正昂立著一隻小毒蛇，他左邊是「知識女神」，她正使用她的手勢來強調她的話語。他右邊的女人著藍袍及金色軟帽，是「寓言女神」，其上方則是一名金髮女人，她是「情色詩女神」，據說是以亞特博士的情婦為模特兒畫的，她深具波希米亞式的詩情。作品的左下方是一名裸女，她的上方依序是代表「舞蹈」、「歌唱」、「音樂」及「戲劇」的女神，她們的上方是頭頂光環的女神，分別代表「仁慈」、「信心」及「希望」，他們似乎顯得悶悶不樂的模樣。

里維拉這個時期的繪畫，是在反應他對墨西哥的看法，而他這一幅壁畫作品，則是在表達他對藝術史的觀點，他探討科學與人文藝術的根源，也就是一種濃縮的人類歷史。他這幅作品表現得有些瑣碎，也已放棄了他在歐洲所學，重回學生時代的基本學習，此作品的技法相當有水準，色彩也很調和，人物的表情豐富，也能充分運用建築空間。但是作品本身與主題之間似乎並不十分貼切，有點類似習作，里維拉對此作並不十分滿意，他稱：「雖然這件作品的詮釋手法相當進步，當完成時我並不滿意，我覺得它有些過於寓言化，人物的表現也稍嫌主觀了一些」。

墨西哥市教育部勞工局北邊和東邊牆面概觀（局部）
圖見64～65頁

創新壁畫技法，結合古馬雅與文藝復興

里維拉繼續努力探討壁畫，國立預備大學波里瓦劇院的壁畫，只是初試啼聲，尚無法預示他未來演化的可能性，他可以說是開始邁向另一種公共藝術，一種新的壁畫發展。不久里維拉即接獲教育部新大廈的壁畫委託工程，此壁畫工程對任何一位壁畫家來說，均是一項極大的獎賞與挑戰，而里維拉也藉此機會，表現出他卓越的技法，發揮他強而有力的個人風格，讓他成為一位

真正的墨西哥畫家。

教育部新大廈的這項壁畫工程開始於一九二三年三月廿三日，里維拉創造出大家公認的廿世紀藝術傑作，此系列作品包括一百廿八幅畫作，覆蓋了三層樓約一萬七千平方英呎的空間。它不僅涵蓋了里維拉的藝術生涯成長過程，其主題也呈現出多樣性的表達，作品的高潮在展現墨西哥人的奮鬥精神。最後致力建立一個理想的烏托邦未來。經四年又三個月的時間，里維拉已爲墨西哥創造了一個英雄形象，此形象由教育部持續運用於書籤及海報上，並將墨西哥人推向世界。

里維拉的第一幅壁畫工程讓他學得不少製作壁畫的經驗，他混合著繁複的規畫及狂熱的精力，在〈創造〉中他是以臘畫材料爲主要媒材。壁畫的技法非常古老，在第九世紀的墨西哥瑪雅古城即運用過，不過壁畫美學卻在南歐獲得極至的發展，尤其是文藝復興時期的義大利。最偉大的大師當屬喬托（Giotto），其基本的技法原理經過了五百多年並沒有多少改變，它需要速度及耐心，加上明朗的圖式與準備工作。里維拉把握住了這些壁畫技法的主要特質，並加入了一些他個人的心得。

壁畫的義大利文（Fresco）原爲「新鮮」、「濕」之意，那是需要畫家趁未乾之前，趕快描繪。它需將濕的灰泥塗在牆上，當它仍處在濕的狀態時，即將蛋彩塗繪其上。灰泥已事先混合了純石灰，當灰泥乾燥後，薄薄的顏料即經過化學過程而永遠凝固在牆面上了，其化學過程即氫氧化鈣（石灰），經過空氣中二氧化碳的吸收，而轉變成了碳酸鈣。

里維拉在研究壁畫技法時，他發現壁畫並非像十九世紀浪漫主義畫家那樣孤獨地躲在屋頂的小畫室中作畫，它是一種集體工作方式，需要許多人力配合才能完成。一般牆壁是無法保持濕的狀態，灰泥也很難依附在牆上，墨西哥教育部的新大廈，當然也無法保持保濕狀態，尤其牆壁是曝露在空氣中，在面臨夏天雨季時工作更難進行。一般而言，灰泥是以沙或大理石粉滲水混合著石灰，而里維拉較喜歡採用大理石粉，他是以二分大理石粉配合一分石灰的比例，滲和著蒸餾水來使用。

在牆壁上塗灰泥需要經過好幾道過程，第一層是以泥刀砌上半英吋厚的底層，它混合著動植物的纖維，以加強其固著力；第一層灰泥乾了之後加以擦拭，再塗上第二層，第二層灰泥更密實堅固；第三層則是在完成的圖畫牆面上，再塗上最後一層。畫家們必須在大約八小時的時間內完成描繪工作，如此第三層灰泥才能在未完全乾燥之前吸收住顏料。

壁畫家們通常會在與壁畫尺寸相同的底紙上先作好素描稿，並將描繪好的輪廓線打上洞孔，之後將之覆蓋在經塗上第二層的灰泥牆上，同時在洞孔上灑上石灰粉，使牆面上清晰呈現出要畫的輪廓。由於整個構圖已事先確定，里維拉即由上往下一層層地予以描繪。壁畫的過程是需要快速執行以控制時間，這對里維拉而言，的確是一次挑戰。他必須在鷹架上長時間工作，通常他每天工作十四小時，有時為了趕時間，也會通宵工作，有一次還因為太過疲勞而從鷹架上摔落下來。

壁畫的工作大部分是經由手工，里維拉不久即擁有他自己的高度專業團隊，他們是由畫家及瓦泥技工所組成，他們為要畫的牆壁作準備工作。他們要研磨顏料粉，並為里維拉挑選適當的顏色，事前還須將這些顏色針對石灰、光線及天氣的反應做出測試。其實可用的顏色非常有限，也相當簡單，大約不外乎褐色、泥灰色、威尼斯紅色、土黃色、銀藍色及紫黑色等。他通常是從最淺色開始畫，直到最後以最深的色調完成，這正好與傳統油畫家由深而淺的畫法相反，倒像是水彩畫家的描繪過程。里維拉最重要的助手是一名純印地安後裔的畫家，他名叫沙維爾‧格里羅（Xavier Querrero），是經由羅伯托‧蒙特尼格羅介紹認識的，他經歷過墨西哥革命的洗禮，也是一名共產黨員。

墨西哥革命時代，事業與愛情兩得意

里維拉的壁畫傑作，是隨著他逐漸成長的政治信念而創造出來的，他返回墨西哥家鄉，正給了他表達社會信念的勇氣，此種信心在非他成長的異國他鄉，是不可能產生的，他的信念相當傾

聖塔安妮塔運河上的哀傷星期五　1923～24年壁畫　356×456cm　墨西哥市教育部藏（右頁圖）

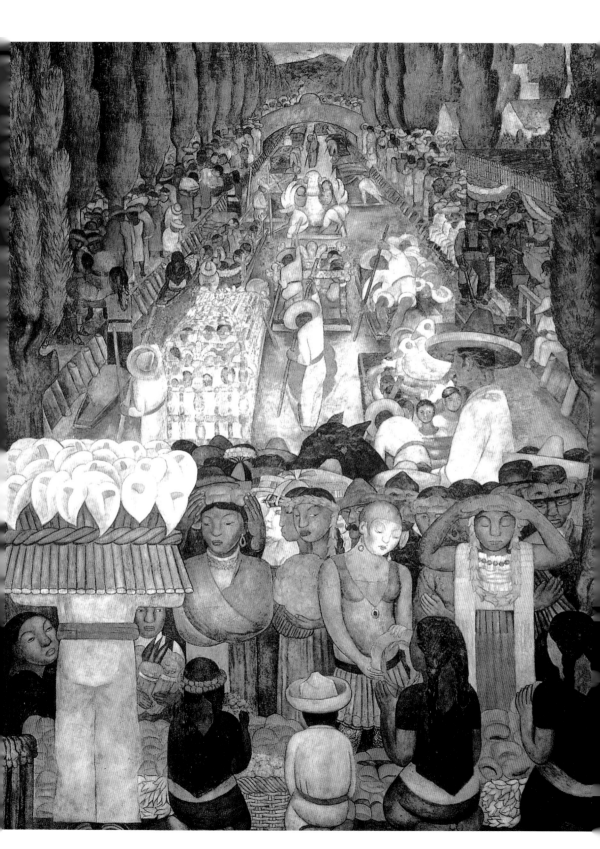

向於馬克斯主義。里維拉之成爲共產黨員是相當突然的，在他多年的放逐生活中，他很少在公開場合談論共產理論。但是在墨西哥，他很快就被熱情的共產黨員所包圍，這些比他年輕的共產黨員朋友，不是公共藝術家，就是馬克斯主義信徒。

同時里維拉的私生活也有了急速的轉變。一九二一年尾，他父親死於癌症，此事讓他感觸良深。就在這時他遇上了瓜達露貝・馬琳（Guadalupe Marin），她又名露貝・馬琳（Lupe Marin），他倆是經由民謠歌手康恰・米榭（Concha Michel）介紹認識的，米榭怕自己經不起里維拉的引誘，而將她引介給里維拉，讓他轉移注意力。里維拉仍記得她倆探訪他畫室的情形，他對露貝的初次印象難以忘懷：

「一個身高近一百八十公分，長相出衆的尤物出現了，她的黑髮飛揚讓她像一匹迎風的俊馬，她的碧綠色眼睛，迷濛得好似一潭湖水，她的臉孔像印地安人，有力的嘴唇，張開時令人想到老虎，玉齒整齊而閃爍著光彩，擺在胸前的手一如玉樹般美麗，圓肩配上健美修長的腿，令人想到一匹散發野性的雌馬」。不過露貝卻覺得里維拉的長相極爲恐怖，而米榭則認爲他們將會是一對絕配。

當天米榭藉故先走人，留下里維拉與露貝獨處，里維拉當時正在畫一幅水果靜物畫，露貝稱她已二天沒有好好進食，隨即將里維拉所要畫的靜物水果解決掉了，然後她就擺出姿態任由里維拉畫。里維拉雖然個子高大卻擁有一雙小手掌，他非常喜歡描繪她的大手，並爲她畫了一幅肖像畫，全然表現出她的野性美。她曾在波里瓦劇院壁畫中的三個人物草圖中，擔任過里維拉的模特兒，此時期他倆來往密切，里維拉似乎已將貝蘿芙忘掉了。

某晚正當里維拉參加一項在朋友住處舉行的政治會議，露貝突然溜了進來，她向每一個人打招呼，並認眞地要求發言，在一片好奇聲中，她發表了一場精采的演講，她引用了所有的政治、社會與專業語詞來打動她的聽眾，並在最後的結語中，她宣稱，如果里維拉不完全是一名傻子的話，他應該會娶她爲妻。當她語畢，里維拉即刻起身支持她的看法。

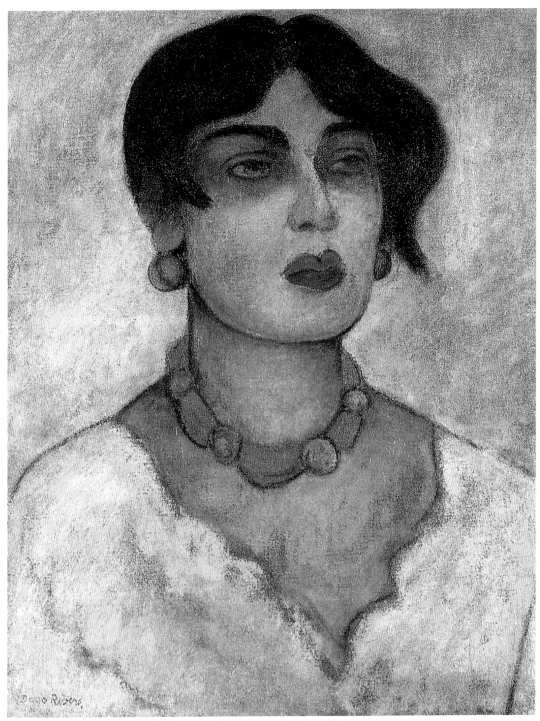

瓜達露貝‧馬琳的肖像　1926年　油彩畫布　56.5×67.3cm　個人藏
馬琳為里維拉第二任妻子，1922年與里維拉結婚，1926年分手。此肖像在離婚前所畫。

爲了討好她的中產階級雙親，他們特別訂在露貝家鄉瓜達拉哈拉（Guadalajara）的教堂舉行婚禮。他們組織小家庭，露貝還分別於一九二四年及一九二六年，爲里維拉生了兩個女兒，她的確是一名有趣而灑脫的女性，她還是一名好廚師，並對周邊的所有事情都非常關心。

　　墨西哥革命後的新時期，最大的爭論議題是有關意識形態的角色問題，許多年輕的墨西哥藝術家及知識分子支持墨西哥革命，像奧克塔維歐・巴斯（Octavio Paz）就曾將此一政治大變動描述爲：「偉大的女神」、「永恆的愛人」、「詩人與小說家的偉大娼妓」。但是過了數年的戰鬥階段之後，他們覺得革命出現了一個大問題：一個沒有意識形態的革命，那經常是革命本身定義了它的手段與對象，而對於革命的目標與未來建設，其概念卻是相當模糊。像〈沙巴多游擊隊〉訴之於農業改革的需求，是必然而實際的，也表現了革命的浪漫目標，但它卻不是一項可適用於所有墨西哥人，尤其城市人的全國性思想體系。

　　里維拉在巴黎居留期間，雖然與來自俄國的貝蘿芙關係密切，他也在談話之間提到過馬克斯主義，但並無證據顯示，他在作品及書信中擁抱過此種信念，可是在他返回故鄉的第一年，卻開始熱心投入有關此種信念的論戰。顯然正像其他許多此時期的知識分子與藝術家一樣，他對此種信念的關注，也自然反映於他的生活與藝術中。他於一九二二年尾正式加入墨西哥共產黨。

　　墨西哥共產黨在成立之初並非大政黨，後來還曾接受過政府的補助，在一九二二年全國大約有一千五百名黨員，但大多數的黨員卻在加入之後，逐漸感到厭倦或幻滅，而又脫離了組織。這樣一個小黨派基本上以列寧主義前衛分子自居。里維拉由於他的年高德昭，與他的辯論口才，很快就成爲他們的領導分子，並被推選爲一九二三年的執行委員。在七名委員中，有三名是藝術家：里維拉、西蓋洛斯及沙維爾・格里羅（奧羅斯柯可能從未加入過該黨派）。

　　與此同時，大部分的墨西哥壁畫家也在里維拉公寓聚會之後，決定組成他們的工會聯盟，也就是藝術工藝革命工會（Sindicato Revoluciouario de Obreros Tecnicosy Plasticos）。他們認

雙生兄弟與土地公玩球賽　水彩　里維拉美術館藏

爲，他們不僅僅是中產階級藝術家，他們也是建築業的工人，他們想要藉此機會以共產黨員般進行階級鬥爭，因此，他們必須是工人，而不是墮落的資產階級。他們的工資的確少得可憐，像里維拉除掉支付助手的工資及壁畫的材料開支外，他所得薪資每天也只有二塊錢。

　　而廿四歲的西蓋洛斯，是在一九二二年初自歐洲返國，他才是工會聯盟的活躍分子，他正如格里羅一樣，是真的革命老手，還當過兵並升到上尉的職位，這些實戰經驗使他具有里維拉所欠缺的權威感，他具有宏觀與組織的能力，不過就某些方面言，他的天分發揮在宣言上，而非壁畫上，他終其一生是說的多，而畫得較少。

　　里維拉雖然被選爲工會聯盟的主席，但是他卻很少有時間去關心工會事務，因而工會的沉重工作就落在身爲執行秘書的西蓋洛斯身上，該聯盟曾於一九二四年出過《大刀報》，發行量約六千份。在里維拉完成波里瓦劇院壁畫工程後，被邀請出任教育部美

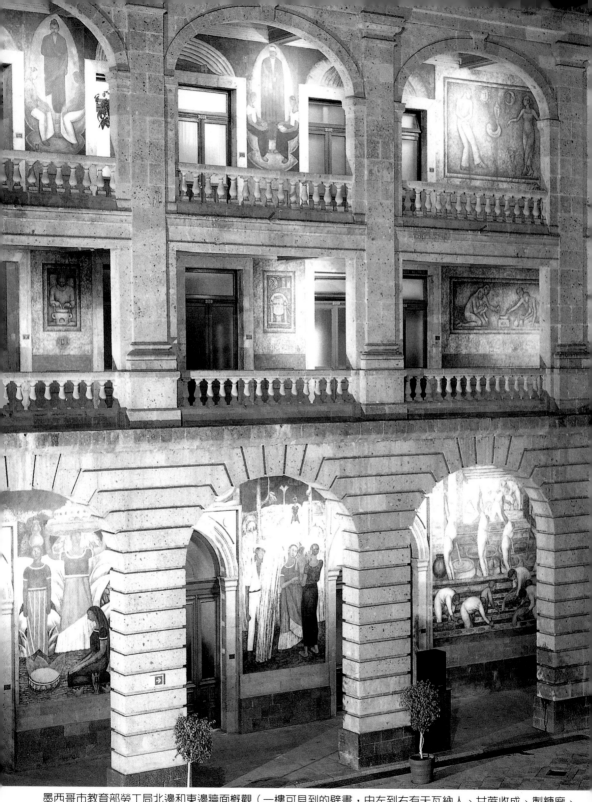

墨西哥市教育部勞工局北邊和東邊牆面概觀（一樓可見到的壁畫，由左到右有天瓦納人、甘蔗收成、製糖廠、進入礦坑、擁抱）

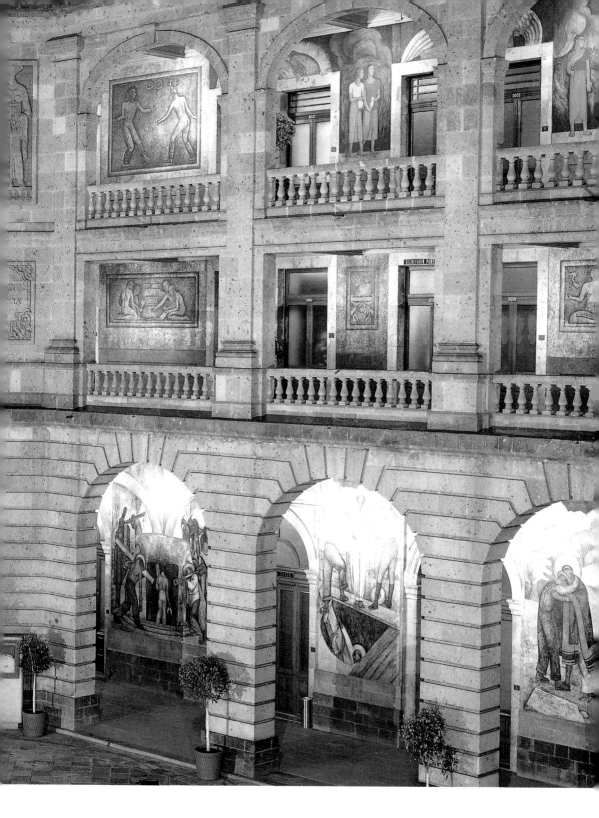

術司司長的職務，他薪水雖然不多，卻能增高他的權勢與知名度，對發揮他的壁畫藝術頗有助益，讓他有更多機會接受重要的壁畫委託工程案。他也知道工會聯盟的畫家們沒有罷工的能力，他對工會所付出的心力遠不如他在藝術所投入的關注。

　　里維拉是一位天生的政治家，他深知所有的權力都不是永久的，當他感覺到奧布里剛總統與瓦斯康賽羅部長有了嚴重的歧見時，他開始與瓦斯康賽羅疏遠。他繼續與新任教育部長布格·卡索蘭（Puig casauranc）拉上關係，因而才有機會接到教育部及查平哥（Chapingo）國立農學院的其他重要壁畫工程方案。

　　不過在此段時期，墨西哥的政治權力並不穩定，奧布里剛總統不得不縮減了部分教育預算（其中包括壁畫工程方案），將之轉移做平定叛軍的軍費開支。在奧布里剛總統一九二四年結束他的任期後，許多壁畫家被解聘，有些畫家只好到偏遠的鄉下去製作壁畫，還有一些畫家此後再也沒有機會製作壁畫，像奧羅斯柯則赴美國做短暫停留，而里維拉尚稱幸運能堅持勇往直前，繼續教育部所留下的壁畫工程方案，完成了一些偉大的作品。

教育部壁畫包容了藝術史與民族特色

　　教育部的壁畫是由墨西哥的視覺民歌所組成，有如歌聲描繪的故事，它有些類似傳統的走廊。第一層走廊表現的是有關一般墨西哥人的痛苦與歡樂，也就是指他們被地主與礦主剝削的痛苦，以及他們克服逆境時，以色彩、音樂與舞蹈表達出來的歡樂。這種由苦樂形成的雙重表情，藉由一百廿八幅作品所構成的張力，在第三層走廊中達到高潮。里維拉在第三層走廊的作品所表現的墨西哥未來世界，描繪的是城市工作與鄉村農人團結並進，過去、現在與未來均被里維拉融合於壁畫中。他以藝術的力量，將美夢、戰爭、英雄、惡人結合成一個新的墨西哥世界。

　　里維拉在教育部一樓的壁畫，是從樓梯旁勞工庭北邊的牆面開始畫起，勞工庭的牆面有十八幅作品，每面牆六幅作品，第一幅爲〈織布人〉，最後一幅爲〈鑄造工廠：傾入坩堝〉。〈織布人〉

圖見62、63頁

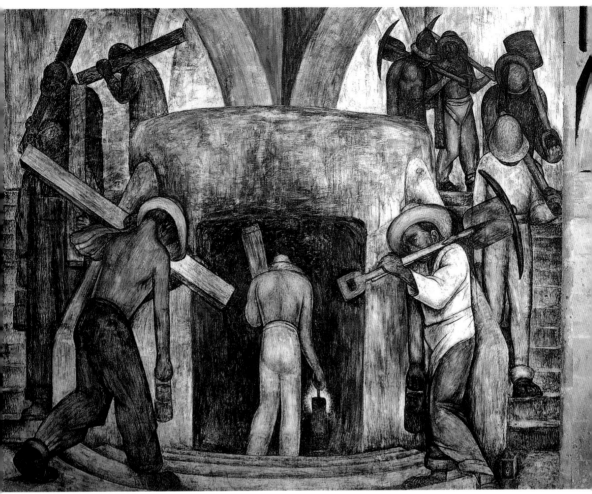

進入礦坑（局部）　1923年　濕性壁畫　350×474cm　墨西哥市教育部大廈東牆壁畫

描繪的是德潢特貝克（Tehuantepec）的女人，此作有一些裂紋，
因為里維拉採用助手沙維爾・格里羅的建議，使用了仙人掌汁做
為凝結劑，那是古哥倫比亞壁畫家所用過的祕方媒材，也是化學
物所不能代替的民族情感。尤其瓦斯康賽羅的家鄉即是德潢特貝
克，他非常鍾意里維拉能採用這些「眞正」墨西哥的素材。

　　里維拉已接受共產主義的洗禮，可以從東邊牆壁的作品得到
證實，東牆的〈進入礦坑〉，予人一種憂鬱而古老的感覺，礦工進
入礦坑一如進了地獄門，礦坑入口上端的二道巨大水泥拱門有如

巨獸的眉毛，整個圖式是以暗色調多筆觸的肌理描繪，讓觀者可以感覺到數百年來礦工所受的痛苦待遇，這些礦工的臉孔均看不清楚，正如無名的犧牲者。圖中有些礦工揹著木材讓人想到十字架，還有些人攜帶鐵鏟，好像是在為他們自己掘墳墓。里維拉主要在表達墨西哥人曾一度過著暗無天日的生活。

一九二四年，墨西哥左派所持的目標是結合農民與都市無產階級，但是里維拉的壁畫在造形上，他受到喬托的影響大於馬克斯或恩格斯，像他的〈擁抱〉，顯然是受到喬托名作〈金門的相聚〉的影響，該名作是巴杜亞競技教堂中的喬托四十幅壁畫之一。只是里維拉已將此十四世紀的意象轉化為廿世紀，他改變了一些姿態，並將衣著轉變為墨西哥式的，在造形上，里維拉結合了文藝復興與立體派的幾何構圖，其間的農民多為女人，其造形一如前哥倫比亞式的雕塑。

喬托　金門的相聚　1302
～1305年　壁畫　200×
185cm　帕多瓦斯克羅維
尼禮拜堂

東牆的最後一幅〈陶工〉描繪的是一群以手工製陶的男人與女人，此圖中的拱形不似描繪礦工的拱形，它較結實，具有庇護的作用。右下方一名男陶工正混合著顏色。淡褐色的拱形門之上，有一幅似灰泥色浮雕的作品，展示的是有關上帝創造人類的聖經故事。它對下方的較大壁畫具有帶領的作用。據里維拉稱，陶工正像所有的藝術家一樣，創造作品一如上帝造物一般。此作構圖緊密而不失幽默感，其筆觸粗獷一如盧奧的作品。

南牆是以火神普羅米修斯（Promethean）的主題來結合畫作，里維拉先在〈鑄造工廠，打開熔礦爐〉，描繪鑄造工人準備將礦沙投入熔礦爐，有些工人正揮動著鐵錘。此圖顯然是里維拉在表現革命的過程：將墨西哥社會原生的材料，轉變成為似鋼鐵般的社會主義理想世界，工人們已脫離了剝削及卑賤，他們已成為礦場的主人正辛勤的工作。這是一幅未來的墨西哥社會，雖然一九二〇年代初期的社會尚未全然獲得改進，但里維拉畫出了人們的信心，正如喬托描繪天堂的世界一般。

在〈鄉村教師〉中，他畫了一名年輕的女教師與一群農民，其中有一滿頭白髮的農民等了一輩子才有機會念書，一名攜帶武器的革命分子正守護著，圖中無論年輕或年長的農民均專心在讀

書中，他們造形也像前哥倫比亞式的雕塑。背景則是男人與馬正在田中耕地，似革命分子的男人配帶來福槍，他必須擔保讀書者與耕田人的安全。他的最後一幅〈鑄造工人，傾入坩堝〉，再度回到鑄造鋼鐵的過程，墨西哥人正在製造鋼鐵，他們實實在在的工作。里維拉表示，在他的作品中，藉由槍桿的捍衛，對土地的尊重，老師的教導，墨西哥人真的可以經由革命轉化為鋼鐵般的堅強。萬物均來自大地，土地可以製造食物，可以創造藝術，也可以製造鋼鐵，墨西哥人是像從坩堝歷練後般經得起生命的考驗。

在勞工庭院的廿四幅壁畫，由〈鹿舞〉到〈桑東加〉，里維拉已開始顯露出他的才氣，他的構圖、素描、色彩均已融合成自己的風格，他已脫離初期的平坦，而加入了體積的感覺，雖然曾受到高更的啟發，但卻是全然里維拉式的。他曾仔細研究過陽光的性質與密度，而建築物的拱形與柱子如何影響光線並形成空間，因此他的色彩已與建築物本身融為一體。如今他的思想已成熟，他知道在強調墨西哥革命的同時，兼顧到地區性與國際性，尤其是他已全然將自己置身於藝術史之中，在作品中完成了自己。

在節日庭院中，里維拉創造出自己的視覺語言，觀者從其間的壁畫中可以見到紮著豬尾巴式辮子年輕的印地安女人，販賣水芋百合花的女人，這些已成為他作品的商標，圖中有他想像中的墨西哥兒童，還有墨西哥的象徵食物玉米。在燭光、百合花的祭典中，死亡已是生命的一部分，節日庭院中，南牆的三幅壁畫是表現十一月二日墨西哥的鬼節，此日全墨西哥的人民都帶著食物、鮮花及其他貢品到墓地致意。里維拉在某些作品中有些反教會，但他絕不會違背墨西哥人的宗教信仰及生活儀式。

圖見68、69頁

在南牆的最後一幅作品〈城市的鬼節〉中，三具骸骨木偶正在彈吉他，一名工人、一名農夫及一名革命分子，在他們後面的背景布上畫的是分別戴著僧侶、士兵、銀行家及學生帽子的骨骼，他們正帶領著一群認不出身分的骸骨。那三具跳著舞的骸骨木偶高掛在里維拉童年曾住過的街道市場區，他運用帽子、色塊及活動的眼睛，以精道的技法，生動描繪了墨西哥鬼節的熱鬧情景。

城市的鬼節（墨西哥民俗節） 1923～24年 壁畫 417×375cm 墨西哥市教育部藏（後跨頁圖）

從此作品，觀者可以感覺到里維拉信心滿滿，他如今已可以運用壁畫來描繪所有他想要描繪的東西，在西牆的壁畫〈開火的猶大〉中，他再次顯示他在這方面的卓越能力。這是墨西哥傳統節日，在每年復活節的前一天，人們會以紙做的猶大雛像遊街，並將之燒毀。如今此類猶大雛像可能引申意含，指的是政治家、土匪、美國人及僧侶，就里維拉而言，猶大代表資本家、將軍及僧侶。圖下方是一般市民，他們正逃避槍火，街頭似乎正在進行巷戰，可能是共產黨與右派分子對峙，或是勞工運動不同派系的爭鬥，傳統的墨西哥節日，已被此激烈的暴動所破壞。

一九二六年，里維拉繼續他第三層走廊的壁畫，四十七幅壁畫作品的統一標題爲〈墨西哥革命的禮讚〉，可分成二大部分，一爲〈農民革命走廊〉，另一爲〈無產階級革命走廊〉，前者表現里維拉做爲視覺詩人與宣傳家之間的掙扎，後者是在他赴蘇聯停留八個月之後返國所作。

此壁畫自西牆左邊開始畫，前幾幅觀者可以見到革命戰士加入勞工，而不同階級的墨西哥人正分享革命的成果：教師與窮人、年輕人與及新識字的人一起讀書，士兵幫助收割麥田，帶辮子的少女爲士兵準備食物。到了北牆，里維拉的描繪手法近乎漫畫手法，農民開始學習使用拖拉機，這可說是里維拉推崇機器時代的最早作品，當時蘇聯的官方藝術尚未以之做爲核心表現主題。其中有一幅描繪頹廢的資本主義家庭的生活情境。

南牆的作品是里維拉自蘇聯返國後所作，內容雖然沒有太多改變，但手法卻迥異，色調較冷，而使用較多線條表現，讓觀者感受到同一人的身上出現了兩個里維拉，即溫暖的里維拉與寒冷的里維拉。他大部分的壁畫是由溫暖的里維拉所作，色彩主調是土黃色，視野宏偉，富人情味，這些特質表現在他赴蘇聯之前，而寒冷的里維拉作品，色彩較淒冷，沒有同情或憐憫，作者如同一位檢察官，而非辯護律師。

據學者大衛·克瑞文（David Craven）稱，里維拉的改變可能是一九二七年他赴俄國途經德國時，他見到當時在柏林舉辦個展的左派畫家喬治·格羅茲（George Grosz）「新客觀性」（New

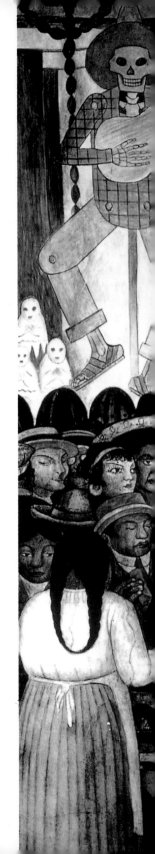

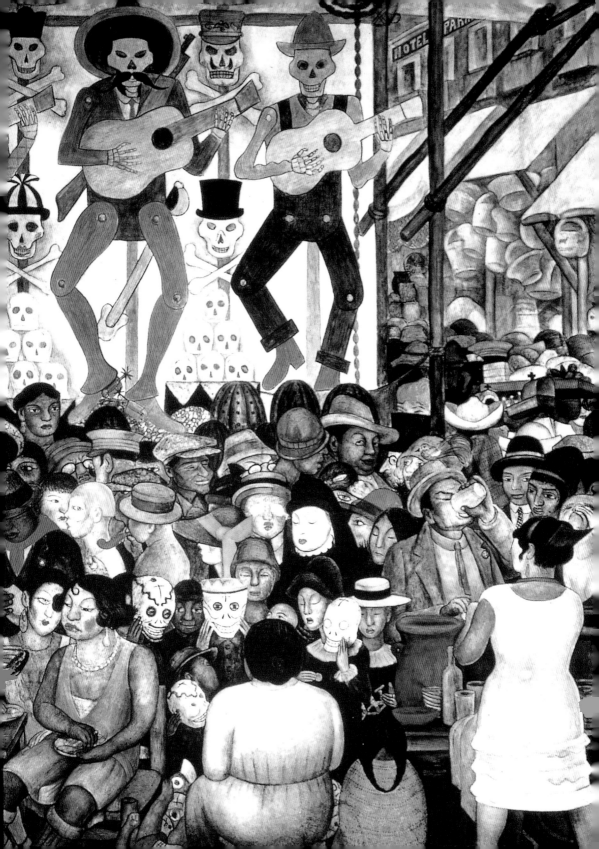

Objectivity）風格作品，而受到某些影響。里維拉雖然未曾解釋過他改變的理由，不過從他返墨西哥在教育部第三層樓所繪壁畫，可以發現如今他較偏向詮釋他的理念，而非表現他的想法，其中有一幅常被人複製的壁畫是芙烈達‧卡蘿（Frida Kahlo）與提娜‧莫朵蒂（Tina Modotti）正在協助分發武器，其他的作品描繪的是城市工人與鄉下農民大團結，色調幾乎是藍色的。作品中沒有新鮮的理念，也沒有創新的驚喜，同情與憐憫已經不見了，這些壁畫有如一名冷靜的教條演說家在街頭演說。如今里維拉似乎對神祕或諷刺不再感興趣，他原有的公共藝術本質，也就是所堅持的人性樂觀主義已消耗殆盡，或許史達林主義已消除了他人性的那一面，認為高雅與同情心只是資產階級的多愁善感。

兩個女人的戰爭發生在〈釋放的土地〉上

　　一九二四年秋，當里維拉還在進行教育部的壁畫工程時，他即答應爲離墨西哥城約四十分鐘車程，座落於查平哥的國立農學院製作壁畫，其主要牆面分佈在行政大廈的入口，樓梯間及鄰近的禮拜堂，約一千五百平方英呎的空間。他將他的工作時間分爲二個部分，三天在教育部，三天在國立農學院。他的工作團隊基本上是同一批人，不過沙維爾‧格里羅卻投入更多的時間爲墨西哥共產黨工作。

　　里維拉選擇〈釋放的土地〉做爲這次壁畫表現總主題，他的設計配合建築的節奏，從完滿到空靈，從放鬆到緊張，整個理念強調的是「開花結果」，正如他所解釋的：「查平哥的壁畫本質上是對土地的讚歌，表達土地的深邃、美麗、富饒及悲壯，其主要的調子是紫色、紅色與橘色。」

　　他在入口大廳畫的是一年四季，表現大地生命的週期循環，在教堂的壁畫描繪的是有關大自然演變的過程，底牆的畫面由一巨大的裸女所主宰，她是肥沃大地的象徵之一，與她相配合的是一名正在務農的男人，土地中有各種精靈施展力量協助男人。比

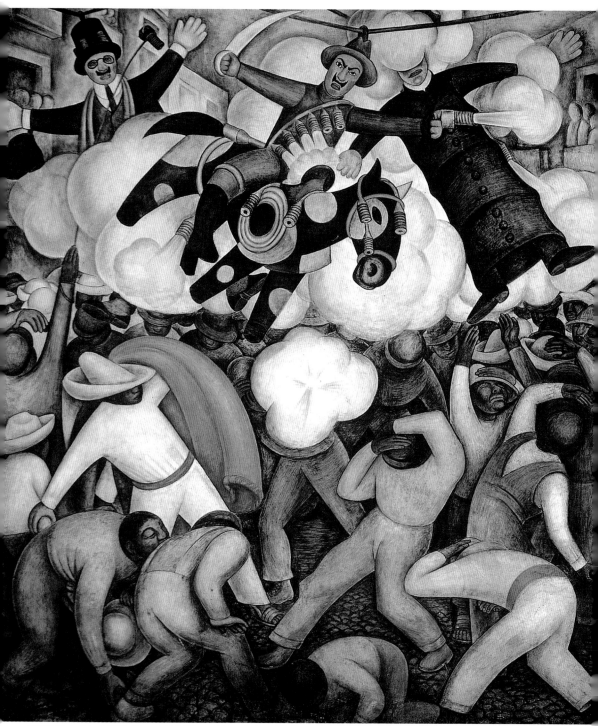

〈釋放的土地〉系列作品　火燒叛徒　1923～24年　壁畫　214×443cm　墨西哥市教育部藏

方說，一個人面獅身的怪獸，出現在冒著火焰的洞穴，牠正伸出雙臂，將金屬的器具提供予工業的服務，此作品是里維拉在赴蘇聯旅行之前製作的，充滿了「溫暖里維拉」的調子，此作品大部分是安置在室內，因而不會受到戶外天氣改變的影響，充分表達出溫暖里維拉時期的生動色彩，不過圖中的裸女身體仍然不失完整的明暗技法。

入口走廊、樓梯間及通往院長辦公室的二樓休息室，他描繪的是聖哈新托小鎮的革命以及好政府與壞政府的主題，後二者源自十四世紀安布羅吉歐·勞倫斯提（Ambrogio Lorenzetti）在西耶那的鬥技場所畫的壁畫。勞倫斯提所描繪的好城市是安全又繁榮，到處是大興土木，市景忙碌，以及歌舞昇平的景像；而壞城市則到處充滿了流浪無根的淒涼景色。里維拉的好政府圖像結合了馬克斯主義、民族主義及墨西哥革命，最後一幅是充滿信心地迎接墨西哥未來工業與農業的攜手發展。

至於禮拜堂的壁畫，包括里維拉十四幅主題作品及廿七幅副題作品，描繪有關藉由馬克斯革命及進步的科技，來尋求社會與經濟的解放，社會進化的勝利以太陽花做為象徵，正如他所稱的「開花結果」。許多畫家非常欣賞里維拉在此系列作品中的空間處理，其構圖充滿了巴洛克式的線條，他配合著建築空間描繪著農業的主題，諸如大地的演化、植物的成長、社會的演變象徵。整個的成長過程是由自然與社會的混亂景況，昇華到人與自然、以及人與人之間的和諧境界。顯然里維拉在此系列作品中，不僅解決了造形的問題，他還創造了他個人對大地的奇特看法，即莊嚴中不失情調。

里維拉將女人視為大地的象徵，他有二名模特兒，一個是他的妻子露貝·瑪琳（Lupe Marin），她曾在里維拉畫教堂壁畫時兩次懷孕，甚至於還以懷孕的模樣出現在聖壇的壁畫上。此作的標題為〈被釋放的大地〉，在她的身後浮者空氣、火、水與大地，這四種元素是生存在地球上的人類所不可或缺的。同時里維拉也將露貝做為他左牆上描繪受資本主義、教會及軍閥奴隸女人的模特兒。

〈釋放的土地〉系列作品
彩帶舞　1923～24年
壁畫　363×468cm　墨西哥市教育部宗教節日廳院（右頁圖）

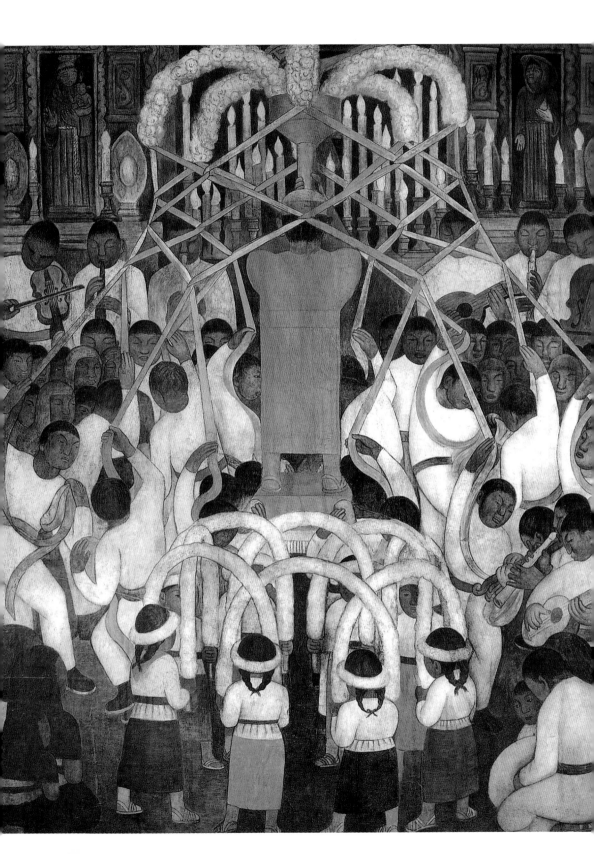

另一名他常用的模特兒是提娜・莫朵蒂（Tina Modotti），莫朵蒂是義大利裔的加州人，曾做過模特兒及舞台劇演員。她一九二五年尾開始做里維拉的模特兒，曾出現於〈地下力量〉、〈萌芽〉、〈成熟〉及〈處女大地〉等作品中。他將圖像與建築物的圓形舷窗相結合，並將圓窗轉化成為圖中的性感元素。在某些圖中，莫朵蒂已陷入似子宮形狀的空間，正等待出生，而另一些圖像中，她期待著看不見的愛人，那愛人將為大地帶來種子。莫朵蒂與里維拉在一九二六年末開始有了性的交往，當她出現於查平哥時，使得露貝的醋勁大發，她以極惡劣的態度對待里維拉，身心交疲的里維拉還因此從鷹架上跌落下來過。

圖見105頁
圖見120頁

兩個女人的戰爭，終於在莫朵蒂轉移感情目標到沙維爾・格里羅後，才告一段落。在里維拉認識莫朵蒂之前，里維拉的作品實際上畫裸體的並不多見，莫朵蒂打開了里維拉的天主教保守觀念，雖然他在查平哥的壁畫中情色的描繪不多，但是此後他的架上作品即以描繪女人為主要內容，也讓他贏得了花花公子的雅號，顯然在一九二七年里維拉已是知名畫家，對某些女人來說的確具有吸引力，也有人把他的大男人神話當做開玩笑的話題，他後期的自畫像卻被畫成青蛙眼睛與垂頭喪氣的模樣，並不像是一個典型的拉丁情人。

一九二七年八月在里維拉完成了查平哥壁畫工程後的第四天，他啟程前往蘇聯參加十月革命慶典活動，他未帶露貝同行，他們的婚姻關係似已中止。露貝在他離開沒有多久，即與詩人喬治・蓋斯達（Gorge Cuesta）相好。里維拉曾警告過蓋斯達，稱露貝對一個不夠強壯的男人而言，是消受不起的，蓋斯達並未將此警告放在心中，後來他真的發瘋上吊了。

自蘇聯遊訪歸來與天才女畫家卡蘿相戀

里維拉一九二七年九月路經柏林，花了幾天時間參觀當地的博物館，之後即與其他世界各地受邀請的共產黨代表，一起乘坐

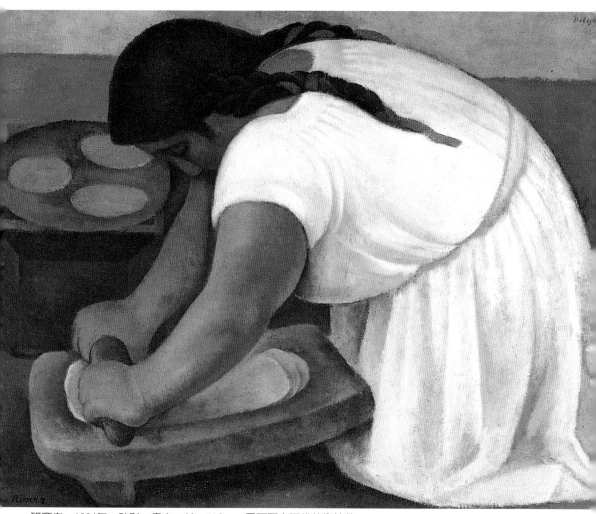

研磨者　1924年　釉彩、畫布　90×116cm　墨西哥市現代美術館藏

　　專用火車赴莫斯科。里維拉是墨西哥最知名的共產黨員之一，他
也是勞工與農民集團的主席，又是美洲反帝國主義聯盟的成員，
不過最主要的一點還是因為他為教育部製作壁畫而聲名大噪，他
的知名度受到共產黨的青睞。

　　里維拉遇見過史達林，還為他畫了速寫，里維拉與俄國年輕
的藝術家相會，向他們述說墨西哥的壁畫運動，蘇聯的教育委員

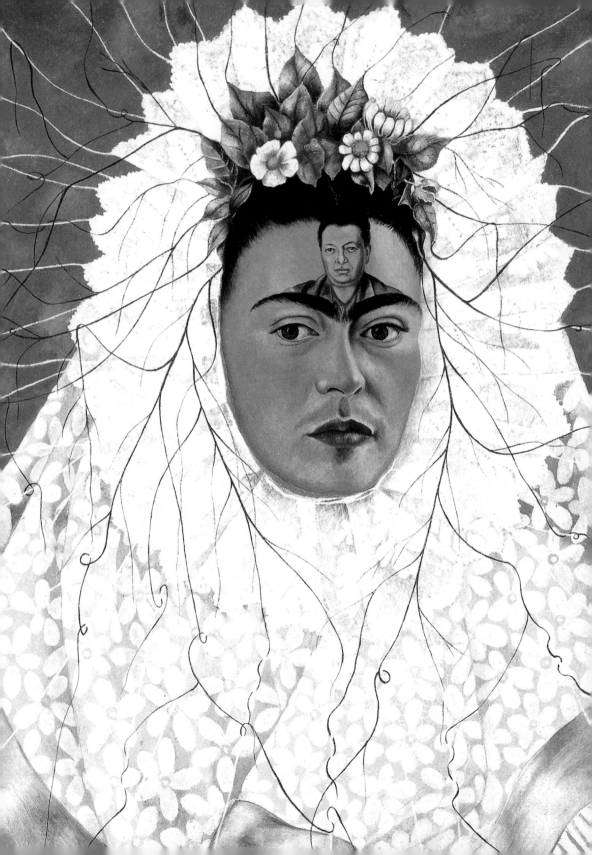

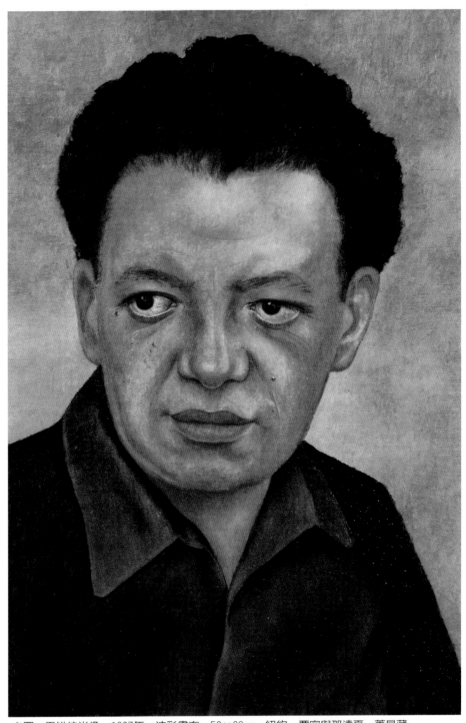

卡蘿　里維拉肖像　1937年　油彩畫布　53×39cm　紐約　賈客與那達夏‧蓋曼藏
卡蘿筆下的迪亞哥‧里維拉（畫於臉上方）─我心中的里維拉　1943年　油彩畫布　76×61cm
紐約　賈客與那達夏‧蓋曼藏（左頁圖）

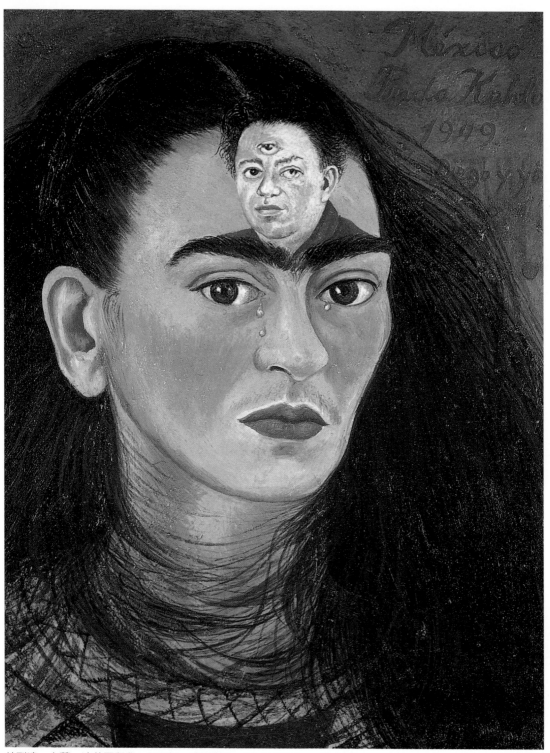

芙烈達・卡蘿　迪艾哥與我　1949年　油彩畫板　22.4×29.8cm　私人藏

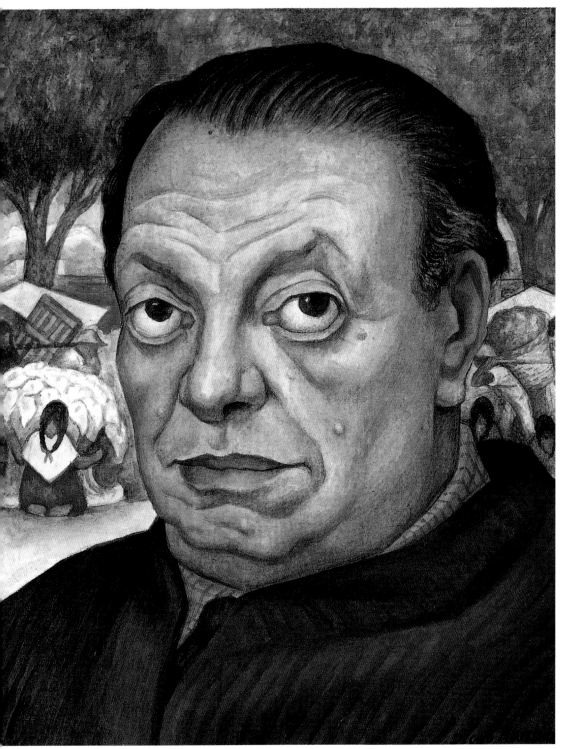

自畫像　1949年　蛋彩、畫板　34.9×27.9cm　私人藏

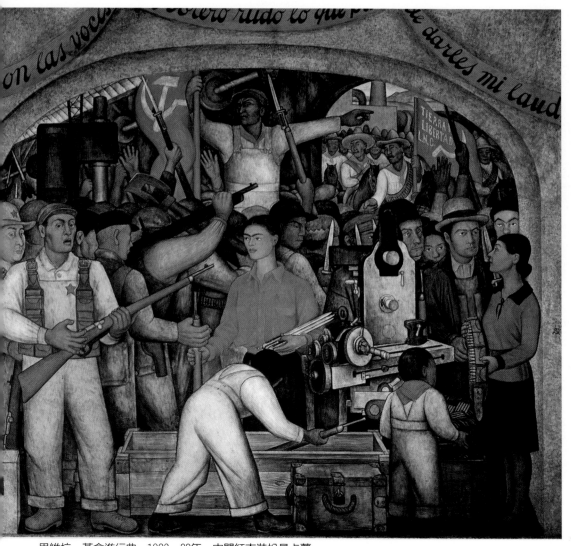

里維拉　革命進行曲　1923～28年　中間紅衣裝扮是卡蘿
里維拉　革命進行曲（局部）　1923～28年　中間紅衣裝扮是卡蘿（右頁圖）

（相當於教育部長）亞拿托里‧魯拿查斯基（Anatoly Lunacharsky）
還邀請他爲紅軍俱樂部製作壁畫。不過這項委託案並沒有實現，
因爲他找不到適當的助手，更重要的難題是，里維拉堅持壁畫的
內容要由他來決定，而不是由委員會決定，同時當時的蘇聯藝術
家已經顯示對社會主義寫實派（Socialist Realism）的尊崇，而開

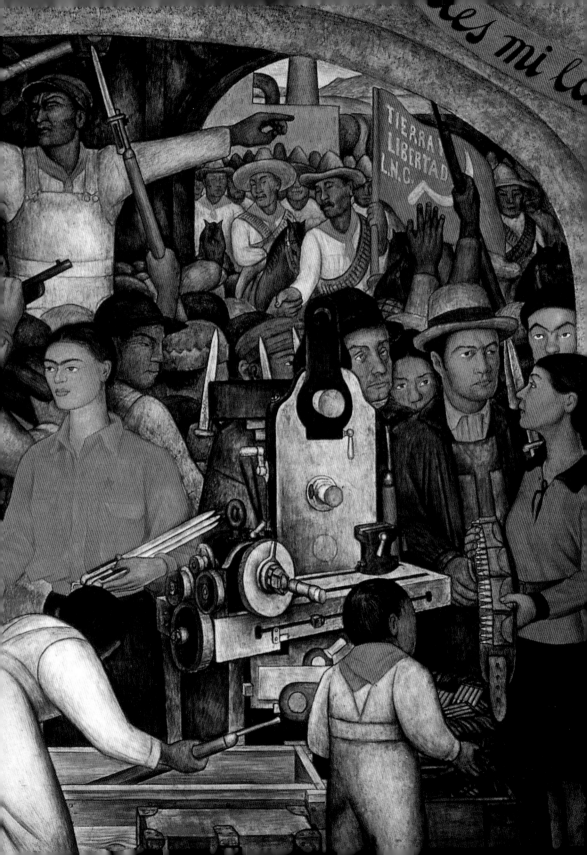

始反對現代主義的抽象形式。

此時，列寧過世了四年，史達林的權力日益穩固，蘇聯到處是祕密警察，好人都不見了，托洛斯基（Trotsky）被趕出共產黨，並於一九二八年一月流亡海外。某些西方人士訪問蘇聯數週，都是由導覽帶去參觀新社會的情景，而里維拉卻在蘇聯停留了八個月時間。他能說一些俄語，不需要官方傳譯，但是在他後來的傳記中，他並未對他這趟俄國見聞經驗，做過詳細的述說。

不過這次旅行仍然對里維拉的藝術有某些影響，此時他腦海中多少思索著馬克斯列寧主義的理論，他思索著共產主義如何將墨西哥自腐敗中解救出來。其實里維拉並沒有專心研究過馬克斯及恩格斯的著作，他對共產主義的態度一如畢卡索一樣，帶著一顆為理想改革的心，或許他們甚至於會相信，要取得無產階級的勝利，經由無產階級專斷統治的手段是必要的。不過這些天才藝術家在他們的生活中，卻是以幽默感及諷刺的才華對待社會議題，甚至於在道德上還顯露出一些荒謬有趣觀點。

一九二八年五月一日里維拉再度見識到俄國的盛大慶祝活動，尤其對壯觀的集體表演活動印象深刻，他還將他所目睹到的表演活動畫成一系列的水彩作品，畫中充滿了蘇聯所見不到的自由、樂觀與歡樂情景。此批作品與里維拉的其他早期或晚期作品均不相同，像〈莫斯科的五月天〉即被美國著名收藏家亞貝·洛克斐勒（Abby Rockefeller）購得，現保存於紐約現代美術館中。

五月一日後，魯拿查斯基來看里維拉，告知現在情勢對里維拉不利，至於紅軍俱樂部的壁畫工程將不可能實現，並勸里維拉應該返回墨西哥，數日後，里維拉決定悄然地離開蘇聯，重回故鄉。

一九二八年六月里維拉回到墨西哥，繼續完成教育部所委託他的三樓壁畫工程，此時墨國政局改變，總統候選人奧布里剛遭一名宗狂熱分子殺害，普魯塔哥·卡勒斯（Plutarco Calles）聯合農民、商會及知識份子，組成新政黨。露貝已再度結婚，里維拉樂得流連於夜生活，周旋於歌星、演員及美人之間，不過其中有

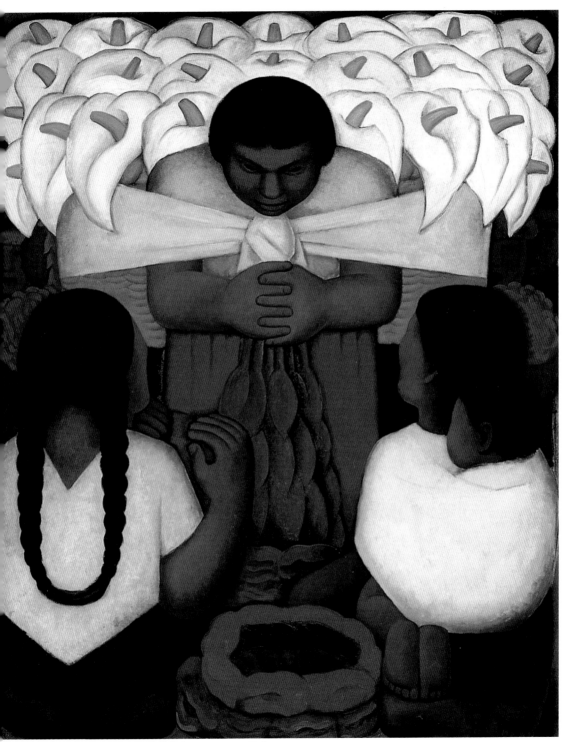

賣花的日子　1925年　油彩畫布　120.6×147.2cm

一名少女與眾不同，非常吸引他的注意，她相當頑皮而具個性，雙眼閃爍著智慧，雙眉幾乎相連，雙唇性感，她因六歲時得小兒麻痺症，加上十七歲時的一場車禍，使身體遭致傷殘。顯然，這個女孩就是芙烈達・卡蘿（Frida Kahlo）。

圖見76頁

最近這些年來，有關他們的故事在坊間流傳得相當多，有些流傳的故事已近乎神話。他們第一次相遇，有人說是在一九二二年當里維拉正爲國立預備大學的波里瓦劇院進行壁畫製作，而卡蘿是該校的一年級學生，她慕名而來。另一版本的說法是卡蘿在教育部大廈，逼正在鷹架上工作的里維拉下來看她的畫，不過他們的正式交往應該是一九二八年當里維拉自蘇聯返國後，他們在提娜・莫朵蒂的公寓一場聚會交談中開始。

卡蘿是受到莫朵蒂的影響而加入了墨西哥共產黨，她深具政治熱情，想要聽里維拉談一些在蘇聯的見聞。顯然更重要的是她已開始全心投入繪畫，希望里維拉給他一些意見，當時她雖然剛開始畫畫，卻已顯得非常具有才華。里維拉認爲：「她的畫顯露了旺盛的表現力，精準的描述而又不失樸實，在原創性中沒有任何取巧，在坦率的造形中透露出自己的個人特色，作品傳達了一種生動的感性，其觀察力雖然相當冷酷，卻極爲敏銳，她的確是一位眞正的藝術家」。

里維拉每週都會去座落於墨西哥城郊柯約肯（Coyoacan）的卡蘿家看她，那也就是卡蘿故事中常提到的「藍屋」（Blue House），他見過她的父母。里維拉談論她的作品，也談到他自己的藝術以及他對墨西哥政治的看法，里維拉還在教育部大廈的壁畫〈分發武器〉中，將卡蘿放在極明顯的位置上，甚至於留了一個位置給她妹妹克麗斯汀娜（Cristina）。那年里維拉四十二，卡蘿廿一歲，他們開始相互愛慕，他體重達三百磅而她只有一百磅，他身高約一百八十公分而她只有一百六十公分高，這樣絕配的一對，終於在一九二九年八月廿九日結婚了。

他們雖然經歷了悲傷、流產、相互不忠、離婚又再婚，在一九五四年卡蘿離世之前，他們始終相守在一起。他們的交往正如傳記家海登・黑瑞拉（Hayden Herrera）所說的：「毫無疑問的，

做玉米粉圓　1926年　油彩畫布　89.5×107.3cm

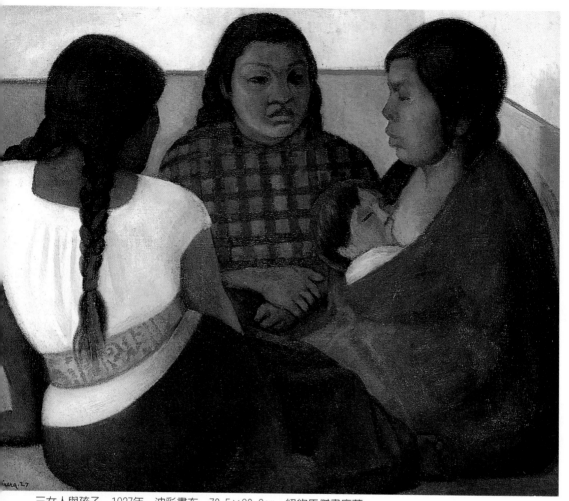

三女人與孩子 1927年 油彩畫布 70.5×90.9cm 紐約馬傑畫廊藏
解放的大地與支配人類的自然力 1926〜27年 濕性壁畫 598×692cm 墨西哥國立農業大學藏（右頁圖）

既使當她恨他時，她仍舊非常敬愛他，她生存的主要目標就是要
做他的好妻子，當然這也並不意味著她要將自己封藏起來。里維
拉喜歡堅強而獨立的女人，他期望卡蘿具有自己的思想、自己的
朋友、自己的活動，他鼓勵她發展出自己的繪畫風格，而卡蘿自
己也試圖去賺取自己的生活費用，不想依靠他的資助，他雖然沒
有幫她開車門，但他為她打開了世界，他的確是一位大師級人
物，而她也甘願做為他愛慕的伴侶。」

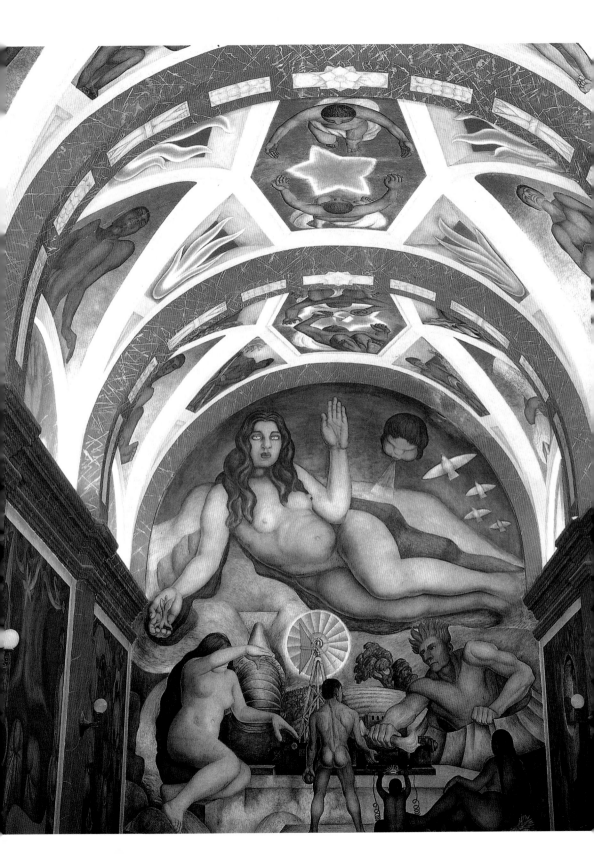

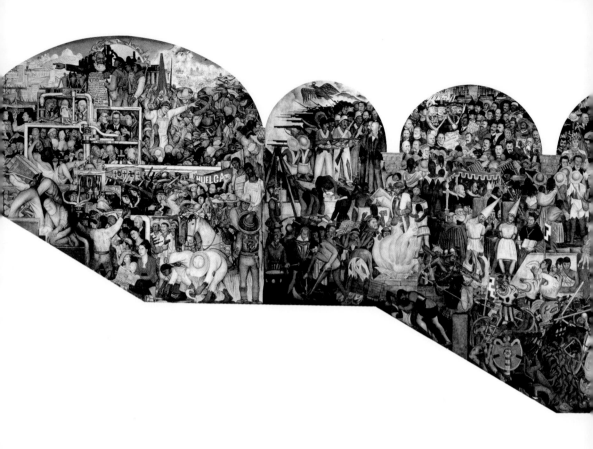

　　里維拉是一位偉大的神話狂愛者，而卡蘿則是世紀最具天分的自戀者，他們兩個相互滋潤，他們的結合具有自己的規律與潛在的能量。詩人散文家奧克塔維歐‧巴斯（Octavio Paz）非常推崇里維拉與卡蘿的作品，卻不甚認同他們的政治理念，對他們之間的交往關係卻有另一種看法：「具有海綿般身材肥胖的里維拉，對卡蘿而言，正如同一個小男童遇上了無限汪洋的母親一般，這個母親腹大胸也大，眞是有容乃大」。

前往加州接受委託，見證世紀大蕭條

　　里維拉始終認爲他的藝術家身分高過共產黨員的身分，他將

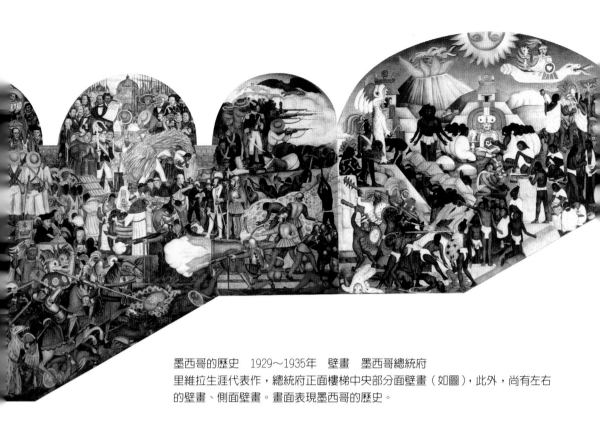

墨西哥的歷史　1929〜1935年　壁畫　墨西哥總統府
里維拉生涯代表作，總統府正面樓梯中央部分面壁畫（如圖），此外，尚有左右
的壁畫、側面壁畫。畫面表現墨西哥的歷史。

作品賣給美國的有錢人，他不願做一名革命的無名士兵，他寧願
與敵人合作，甚至陪伴墨西哥政府官員，他接受衛生部的壁畫工
程委託，還爲總統府進行裝潢工作，等於是在爲政府的合法性背
書。一九二九年三月北方數名將軍擬叛變，共產黨想從中獲得漁
利，當卡勒斯平定政變後即轉而反對共產黨，並宣佈共產黨爲非
法組織。此時里維拉接受政府任命爲聖卡羅斯美術學院的院長職
位，七月間他開始進行總統府的壁畫工程，九月間，他被墨西哥
共產黨開除黨籍，連莫朵蒂都稱里維拉是共產黨的背叛者。此時
里維拉已身心焦疲在家療養，而由卡蘿細心照料他的健康。

圖見88〜93頁

　　在里維拉健康恢復後，接受了另一項遭共產黨譴責的委託
案，此委託案是由美國駐墨西哥大使德威特・莫洛（Dwight

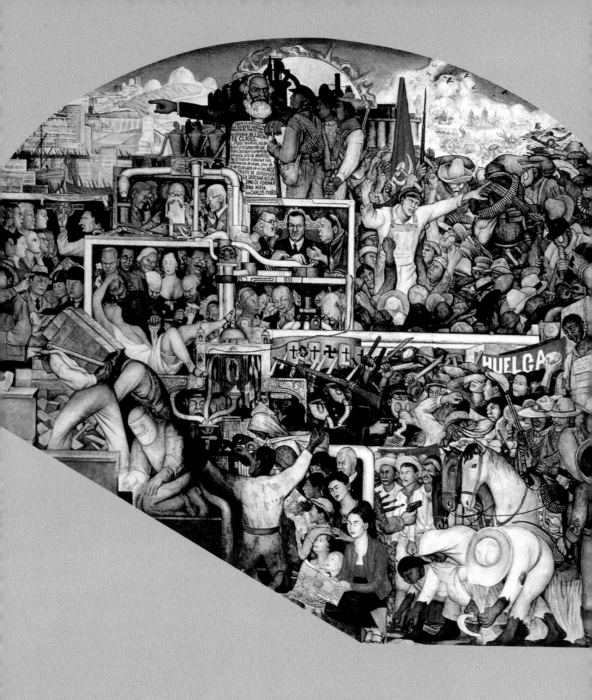

墨西哥的歷史（局部之一）　1929～1935年　壁畫　墨西哥總統府

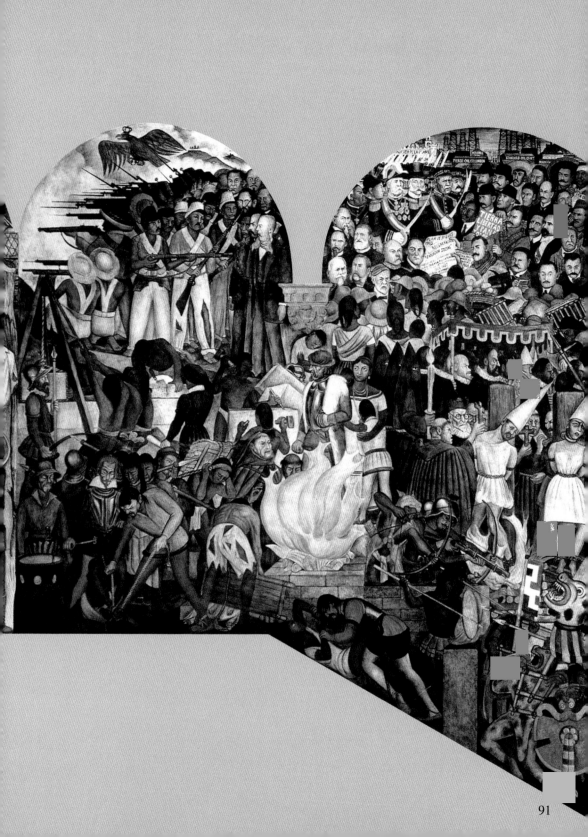

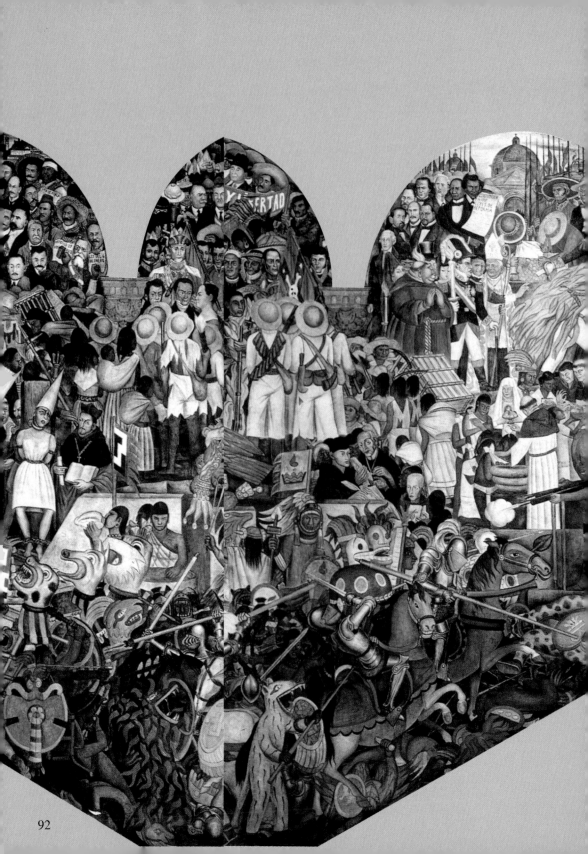

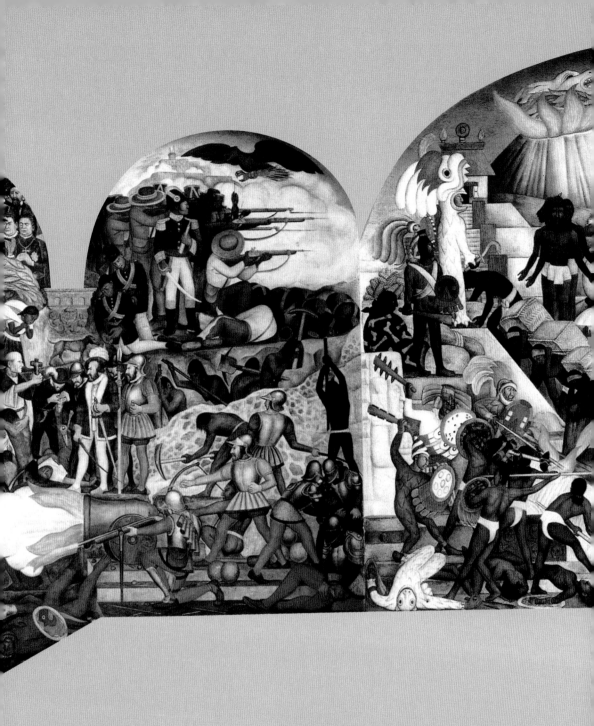

墨西哥的歷史（局部之二）　1929～1935年　壁畫　墨西哥總統府

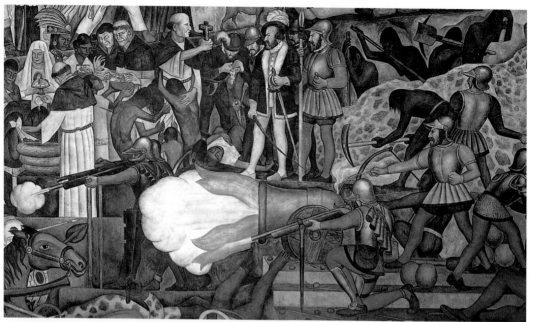

從大征服到1930（征服者攻擊亞茲特克） 1929～30年 壁畫 墨西哥市國家皇宮藏

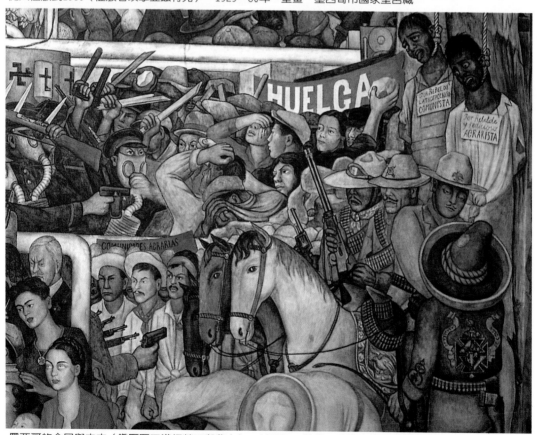

墨西哥的今日與未來（鎮壓罷工遊行勞工與農夫） 1935年 壁畫 墨西哥市皇宮博物館藏

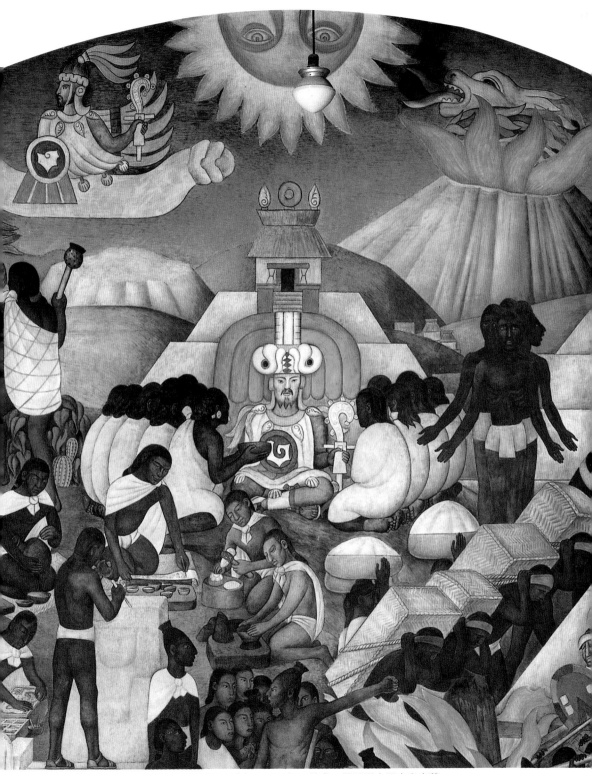

亞茲特克的世界（奎茲特克神教導祂的信徒） 1929年 壁畫 墨西哥市國家皇宮藏

二女人　1935年　水彩
畫紙　25.5×36.5cm
墨西哥市G.M.多明哥藏

賣粉的女人　1936年
油彩畫布（左圖）

Morrow）贊助，由里維拉在蓋拿瓦卡（Guerna Vaca）黑南·柯爾
特斯宮（Palace of Hernan Cortes）製作壁畫，美國大使自己出資
協助這項計畫，完全出於友好之意。而里維拉此時也已擺脫了共
產黨的束縛，他如今不再贊成史達林主義專斷統治，而開始同情
托洛斯基世界革命烏托邦理念。顯然里維拉尚有他自己更實際的
考慮，他在與卡蘿結婚後需要錢用，莫洛大使資助一萬二千元，
在當時是一筆相當大的金額，除了助手及材料的開銷外，他仍然
可獲得不少收入。

　　此系列包括十六幅壁畫的作品，里維拉決定取材該地區的歷
史，從西班牙征服者奪下蓋拿瓦卡，建立黑南·柯爾特斯宮，畫
到糖廠的設立，最後一幅是描繪由沙巴塔（Zapata）農民揭竿反
抗的插曲。在作品中里維拉描繪了西班牙征服者的恐怖統治以及
教會的獨裁非人性作為，他據實考證歷史細節，其中還描述到他

反抗　1930年　濕壁畫　134×425cm　蓋拿瓦卡美術館藏

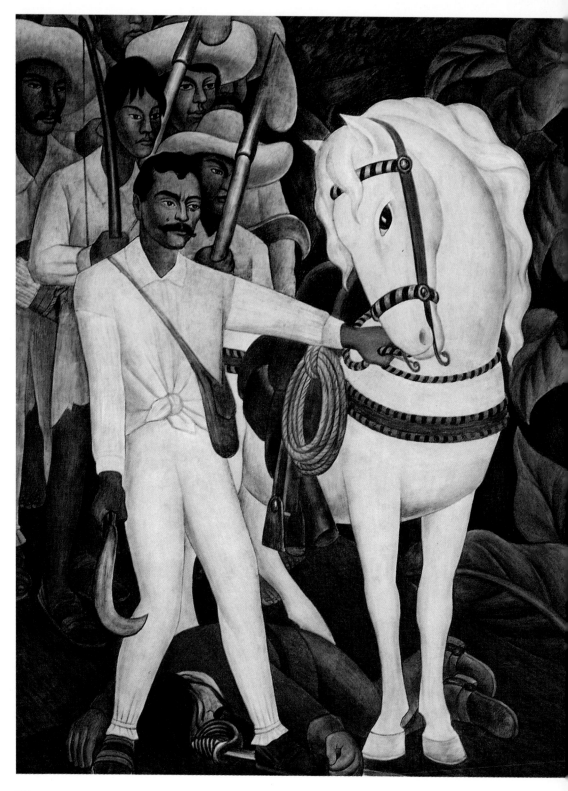

所崇拜的一名僧侶英雄米蓋・希達哥（Miguel Hidalgo），希達哥曾經為了捍衛人民而毫不猶疑地站出來反對教會。

在描繪殖民地糖廠工作時充滿了氣派的表現，沙巴塔右手持大刀，左手握著白馬的韁繩，雄姿英發。沙巴塔的肖像是里維拉此類作品的傑作之一，已成為墨西哥的形象代表之一。

在西牆的另一幅作品〈穿過懸崖峭壁〉中，描繪征服者正驅趕一群印地安人及農民穿越一峽谷深淵，其上佈滿了熱帶植物。

圖見100、101頁

整個蓋拿瓦卡的壁畫表現統一，它代表著革命本身已經完成，最重要的一點是它提醒著觀者：經過了數百年的流血奮鬥，革命最終的目標，還是為了墨西哥大眾謀福利。不過如今諷刺的是，他覺得俄國的革命已經由史達林之手，轉變為赤裸的恐怖專斷統治，而墨西哥革命也逐漸在腐化中。一九二九年尾，里維拉在完成蓋拿瓦卡的傑作後，他希望能暫時出國走走。此時正逢世界大蕭條之際，里維拉認為資本主義世界的經濟，在工業全然發展後，已面臨本身的矛盾，應朝社會主義的烏托邦世界邁進。為了見證此一情勢的轉變，他決定於一九三○年初與卡蘿前往美國旅行。

在一九三○年代的世界，史達林的俄國進入農業集體化時期，德國的納粹黨崛起，義大利的莫索里尼以法西斯方式統治國家，墨西哥也出現了「冷衫」（Cold Shirts）名號的法西斯團體，而美國此時的失業人口已達四百萬人，加州有數千名墨西哥人被驅逐出境重返墨西哥。里維拉也就在此時來到美國。

里維拉在美國的第一項壁畫工程委託，是裝飾新落成的舊金山證券交易所的午餐俱樂部，此案引起媒體的爭議，有部分愛國主義的份子大呼：「共產黨要來裝飾證券交易所了」，里維拉與卡蘿勇敢面對此一攻擊，他們演講並接受訪問予以化解。同時他的首度回顧性展覽也在加利福里亞宮舉行，展出他一百廿九幅作品，如今他的聲名遠播，他已不再只是一名來自墨西哥的異國畫家，而是在美麗嬌妻伴隨下，活生生地住在美國了。

農業領袖沙巴塔　1931年　壁畫　188×238cm紐約現代美術館藏（左頁圖）

舊金山證券交易所壁畫，在表現加州富饒的寓言，加州的名稱加利福尼亞，是以一名寬肩碧眼的女人做為象徵，里維拉以網

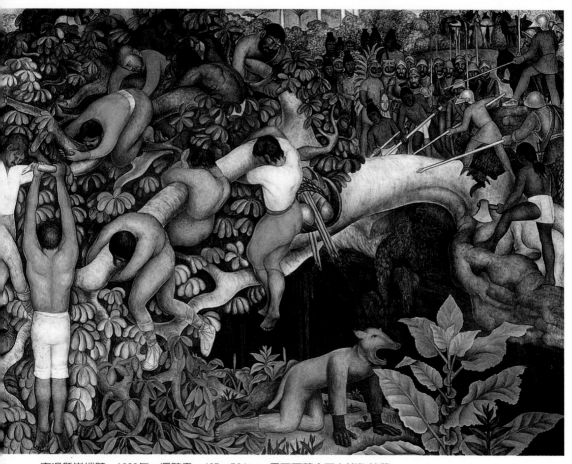

穿過懸崖峭壁　1930年　濕壁畫　435×524cm　墨西哥蓋拿瓦卡博物館藏
穿過懸崖峭壁（局部）　1930年　濕壁畫　435×524cm　墨西哥蓋拿瓦卡博物館藏（右頁圖）

球明星海倫‧維爾斯（Helen Wills）做爲他的模特兒。里維拉先
爲維爾斯作了一些素描，再進一步將之轉移到實際的壁畫中做爲
大地之母。她的巨手抱著加州的水果，背景是以科技開發自然資
源的情景以及港口、石油、木材工人。天花板上描繪的是飛翔的
裸女，代表創造精神，旁邊是飛機與太陽，整個畫面洋溢著陽光
與樂觀。從畫面看，大蕭條似乎已遠離加州。

　　一九三一年四月，在里維拉完成證券交易所的壁畫後，他與
卡蘿受邀到西格蒙德‧史登（Sigmund Stern）夫人家做客，並爲
他們製作了一批畫在白鐵金屬板上，可以攜帶移動的壁畫，這批

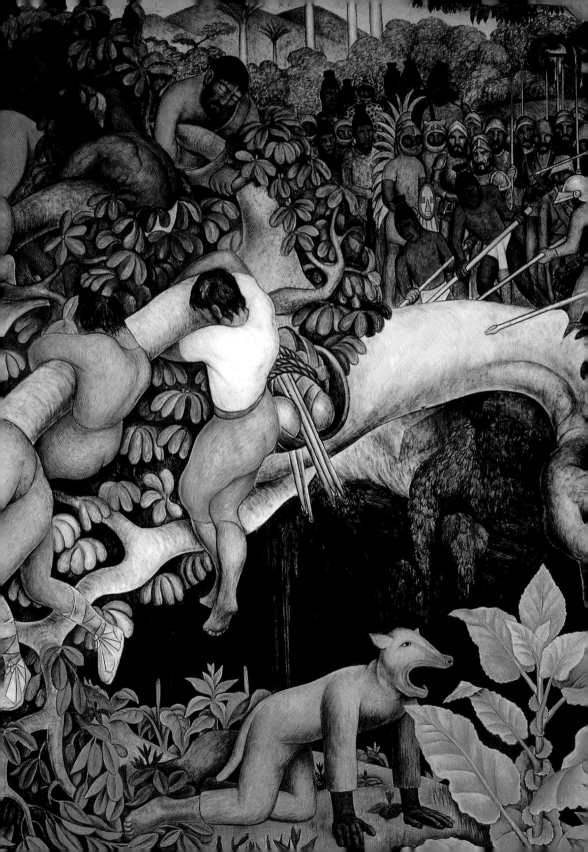

處女大地　1926～27年　壁畫　354×588cm　查平哥自治大學藏

傑作在一九五六年史登夫人過世後，被展示在加州柏克萊大學的
史登廳。在這段時期，里維拉的素描、水彩作品也因他的名氣日
升而為市場上所需求。

　　四月底，里維拉為加州美術學院製作另一幅大壁畫，他日夜
工作於六月二日完成，此作在表現一個現代工業城市是如何規劃
成的。他將壁畫空間分割成類似古典的三聯作，再將每一聯作分
成八幅小畫面，畫面描繪的是工程師、工藝專家、鋼鐵工人等，
背景是摩天大樓、煙囪及飛機。壁畫中令人感興趣的是構圖中的
主宰元素，里維拉自己也出現在畫面中，他背對著觀者，一手持　圖見124頁
畫板，另一手握畫筆，正坐在鷹架上，旁邊是四名正在工作的助
手。此作不僅描繪了現代城市，也表達了構成現代牆壁的元素。

革命烈士之血豐饒了大地　1926～27年　壁畫　244×491cm　查平哥自治大學藏

　　六月至十月，里維拉回到墨西哥繼續他的承諾，為總統府中央樓梯間製作壁畫。此作後來為數百萬觀光客參觀過，成為里維拉壁畫被人觀賞過最多的一幅，此作可說是他壁畫作品的代表作。但它卻是他個人藝術創作生涯中最不滿意的一幅，構圖過於拘謹，畫面上塞滿了人物，有如巔峰時段的地下車站，人物素描一如聖徒言行錄，場景是在表現消失的亞茲特克（Aztec）馬雅文化的光榮。里維拉聲稱他在描述墨西哥的民族史詩，不過給觀者的印象卻是，他的功能不像是藝術家，倒像是一名圖畫技巧精到的空洞解說員，他的手在畫畫，但他的心卻沒有在畫畫。此作充滿了太多的暴力與壓迫，卻沒有多少智慧內涵，如當做觀光圖解說明，的確是不錯的樣板畫。

圖見94、95頁

洛克斐勒中心壁畫案因列寧頭像而遭解約

世界經濟雖處於低迷不景氣的狀態，而里維拉的行情卻日益上漲。一九三一年十一月十三日，里維拉與卡蘿抵達紐約市。他隨即又接受了底特律藝術中心的壁畫委託，同時他還積極準備在紐約現代美術館為他舉辦的個展。

經過一個月時間的準備，里維拉在紐約現代美術館的個展於十二月廿三日開幕，作品包括五十六件油畫，八十九件水彩畫，素描及一些壁畫習作。為了讓觀眾能體會一下他壁畫的力量，里維拉還將他某些壁畫作品製成可以移動的複製品，每件約六乘八平方英呎，重達一千磅。展出極為成功，前往參觀的觀眾達五萬七千人，報章雜誌多給予正面的評價，尤其年輕一代的藝術家對他的作品大為傾心，如今里維拉已是世界級的藝術家了。

里維拉與卡蘿於一九三二年一月抵達底特律，他此時正面臨思想信仰的轉換，墨西哥革命的理念已衰退，共產主義運動被史達林所破壞，而資本主義在大蕭條中也近乎瓦解，如今他所能擁抱的只有機器文明了。里維拉認為：「機器正如立體派一樣的美，我們這個時代的偉大建築師，已從美國的工業建設與機器設計，找到了美學的靈感，那是新世界造形天才們的最佳表現。」

這項壁畫委託包括廿七幅作品，主要是由當時的福特汽車公司董事長艾德賽・福特（Edsel Ford）資助二萬美元。底特律藝術中心要求里維拉不僅要表現汽車工業，還應反映整個底特律地區的工業發展。雖然廿世紀的科技產品，在法國有費南德・勒澤表現過，德國包浩斯學院的藝術家與設計師也讚頌過機器，而建築大師柯比意（Le Corbusier）也將他所設計的私人住所稱之為〈生活機器〉。不過里維拉卻以他自己的手法來表現，他的作品具有一些宗教的元素。

作品上一層的人物是寓言式的裸體，牆上的二名女體代表著豐收，她們擁抱著小麥、水果與蔬菜。她們的下方是一狹長的水平畫面，描繪的是嵌在植物中的胎兒，里維拉的此一胎兒不僅象徵生命，也代表人類對藝術與智慧的渴望。西牆描繪的是現代生

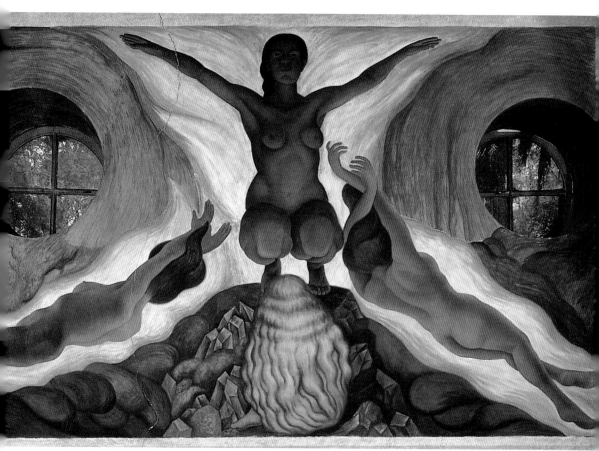

地下力量　1926～27年　壁畫　354×555cm　查平哥自治大學藏

　　活的飛機，飛機可以載客、運貨，也可以做為戰爭的武器。唯一引起爭議的是北牆右上角有關商業化學的成果，它好像在模仿傳統的基督誕生場景。一九三三年三月此作品公開展示給大眾參觀，在第一個月就有八萬六千觀眾前往觀賞。

　　一九三二年九月，卡蘿因母親過世而返墨西哥，當她再回到紐約時發覺，里維拉體重已掉了好幾公斤。卡蘿在美國並不是很愉快，她抱怨許多女人如此關注她的先生，她也不習慣北美洲冷熱兩極的天氣。不過她已將心力投入自己的繪畫，並檢視自我。一九三二年七月四日，卡蘿在底特律的亨利‧福特醫院流產，她既悲傷又不能動彈，不過她最好的作品開始出現了。也有藝評家

稱，里維拉在底特律藝術中心的壁畫中運用胎兒的圖像，正反映了他痛失孩子的心境，一九三二年三月當壁畫公開於大眾後，他們即離開底特律前往紐約，並接受了洛克斐勒中心邀請在RCA大廈製作壁畫。

　　RCA大廈的壁畫主題是〈十字路口的人類正期待選擇新而美好的未來〉，不過工程在進行到一半時卻出現了令人反感的醜事。四月中旬，《紐約世界電訊報》記者報導稱，墨西哥最知名的共產黨員在洛克斐勒中心的牆上放置了列寧的英雄頭像。在一九三〇年代，對某些不滿史達林作風的共產黨員而言，列寧自然是他

清洗的女子和兀鷹
1928年　油彩、釉色、
畫布　42.9×55.9cm
私人藏

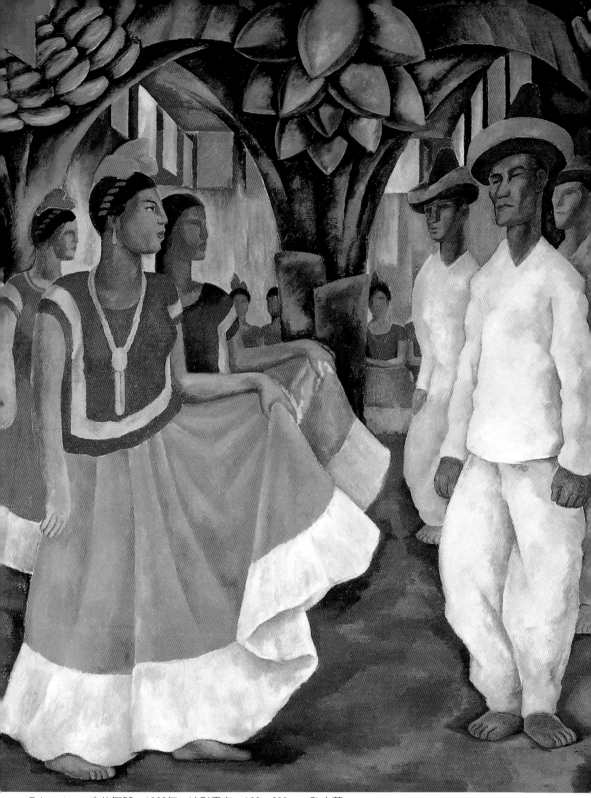

Tehuantepec市的舞蹈　1928年　油彩畫布　162×200cm　私人藏

們的思想導師，但是在美國，此壁畫內容可能會演變成馬克斯主義在召喚階級鬥爭，這對洛克斐勒中心極爲不利。尤其正當大蕭條期，七十多層的洛克斐勒大廈正急於租出辦公室，將會因爲此作品的展示而影響到他們的商業利益。

五月四日尼爾森·洛克斐勒（Nelson Rockefeller）致函里維拉，要求他將壁畫中的列寧肖像去除，但此一要求卻爲里維拉所拒絕。五月九日里維拉遭解約，一九三四年二月九日晚，該壁畫作品被摧毀了，不過美國大多數的藝術家，均站在里維拉這一邊，他們稱此舉乃是「謀殺藝術」的陰謀行動。

或許出於罪惡感，里維拉決定將洛斐勒中心所給予他的解約金一萬四千元，在紐約另擇適當地點，再畫一系列廿一幅可移動的壁畫作品做爲補償。他最後選擇了座落於十四街的新工人學院，該學院由貝特蘭·沃爾夫（Bertram Wolfe）經營，主要是爲反史達林的共產黨員而設的教育中心。七月十五日，里維拉以他自己的美國歷史觀點，開始他的此系列作品製作。他花了五個月的時間，從美國殖民地時代畫到當前的局勢，作品中包括林肯、馬克斯、列寧、托洛斯基，以及許多壓迫與被壓迫的無名工人英雄。他還向沃爾夫稱，這可以說是他藝術生涯中最好的作品之一。一九三三年十二月，里維拉與卡蘿啓程返墨西哥老家。

晚年的肖像畫與印地安圖像成爲經典之作

在里維拉停留美國的四年期間，墨西哥文化已有所改變。十年前瓦斯康賽羅部長還想像著，壁畫運動可以做爲教導不識字的墨西哥文盲認識自己的國家，如今電影媒體已進入墨西哥，它不僅有活動的意象，還有聲音，可以讓觀眾欣賞，它已吸引了大部分的觀眾於週末一起來觀賞。壁畫作品則逐漸變成爲滿足私人顧主或政治家的虛榮心而製作的藝術。自一九三四年到一九四○年，里維拉不再接受新的壁畫委託，他重新回到架上藝術，以他過人的熱情與精力，完成了一些他最好的繪畫作品。

里維拉在他的新居所重新燃起收藏前哥倫比亞時期的藝術。

女帽商　1944年　油彩畫布　121×154cm　瑪柯米哈藏

　　他需要一些金錢資助，即將市場指向富有的人家，他開始為富人
畫像，也幫富人的妻子畫像。他們並不在乎里維拉過去的政治背
景，畢竟墨西哥的馬克斯主義集團已逐漸遠離，他們要的是里維
拉的才華，他們在乎的是里維拉的商標。終歸里維拉已是世界上
最有名的墨西哥藝術家。

　　里維拉回應富人的需求，他給了他們里維拉的商標，不過他
並不會沉醉在這些富人的奉承言語中。像他一九四四年為亨利‧
查提隆（Henri de Chatillon）所畫的〈女帽商〉中，主人翁正試戴

一頂有趣的粉紅色帽子，房間的法國式家具，也顯示了他居住的品味。桌角的水芋百合花是里維拉的招牌符號，散在桌上的是各式各色的女帽商品，一如多彩的糖果一般。

他所畫的男人象徵著孤獨，財富的負擔，內心的不愉快，或是虛浮誇耀的權勢，不過他最好的肖像畫還是女人。在他大部分的女人畫像中，他將感性注入了他的作品中。那種感性自他查平哥的壁畫之後即已消失，如今再現於肖像中。在這些肖像畫中描繪著情慾，人物的表情具有活生生的感情，他在畫中尋求一種深層的內心真實，暗示著主人翁的愛情慾望。他現在畫的社會人物也更具美學生命，而不似他為總統府及新勞工學院所描繪的插圖式僵硬壁畫。

一九四五年他為雅達吉莎・納吉（Adalgisa Nergy）所畫肖像中，引人注目的帽子是由羽毛與薄紗所組合，主人翁驕傲地戴著這頂帽子，她的眼神好像是在對她的下人述說著：「妳們也許覺得我這頂帽很滑稽，我的模樣不那麼傳統，但是我就是比妳們有錢，我所擁有的私生活，是妳們想像不到的」。

他畫過女演員多蘿麗斯・德里歐（Dolores del Rio）及瑪利亞・斐麗絲（Maria Felix），他也為他的女兒露絲・里維拉（Ruth Rivera）畫過肖像。他畫像中的社交名女人大部分已墨西哥化，穿著像芙烈達・卡蘿所愛穿的民間服飾，有時也展現出他個人化的風格，如〈多蘿里斯・奧梅多畫像〉。他最好的畫像當屬一九四三年他為拿塔莎・傑爾曼（Natasha Gelman）所畫肖像，這位捷克裔尤物是俄裔製片家的妻子，她曾請卡蘿、西蓋洛斯、安格爾・沙拉加（Angel Zarraga）及魯飛諾・塔瑪約（Rufino Tamayo）為她畫過肖像，不過她還是最喜歡里維拉畫的這一幅。

圖見158、159頁

里維拉在離婚十一年後，為他的前妻露貝・瑪琳畫了一幅充滿力道的畫像。在他與卡蘿交往的這許多年來，也只為她畫過一幅裸體素描，他們的結合似乎是藝術、智慧、理念大於感性，他在晚年曾懺悔地表示過：「我愛一個女人，如果愈愛她，我就愈想傷害她，而卡蘿也正是我這種可惡特質的最明顯犧牲品」。卡蘿最不能原諒他的就是，他與她妹妹克麗斯蒂汀娜的非倫關係，不

加州寓言 1931年 壁畫 約14377×14377cm 加州舊金山太平洋證券交易所藏（右頁圖）

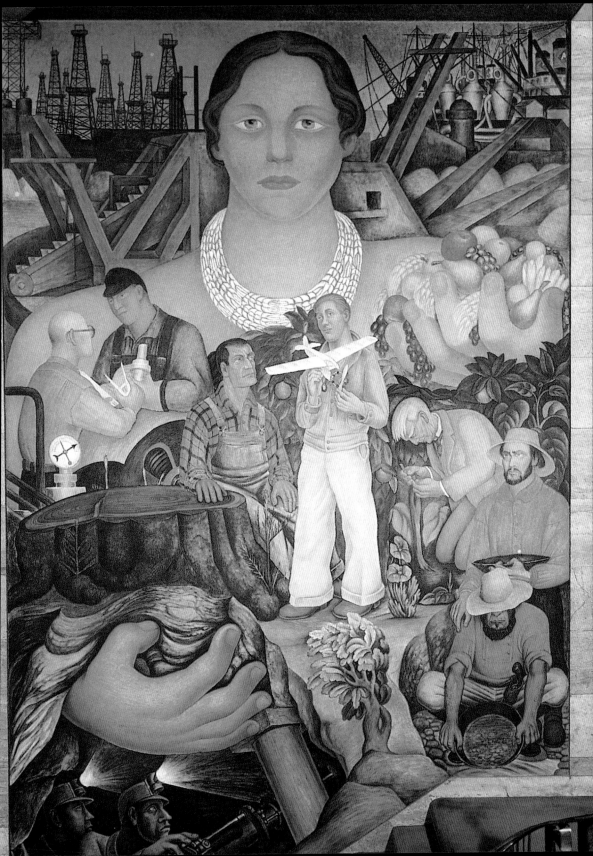

市場之月　1929年　油彩畫布　78×100cm　墨西哥市G.M.多明哥藏
以花裝飾的獨木舟　1931年　油彩畫布　160×200cm　墨西哥市朵列瑞斯奧爾梅多帕提納美術館藏（右頁圖）

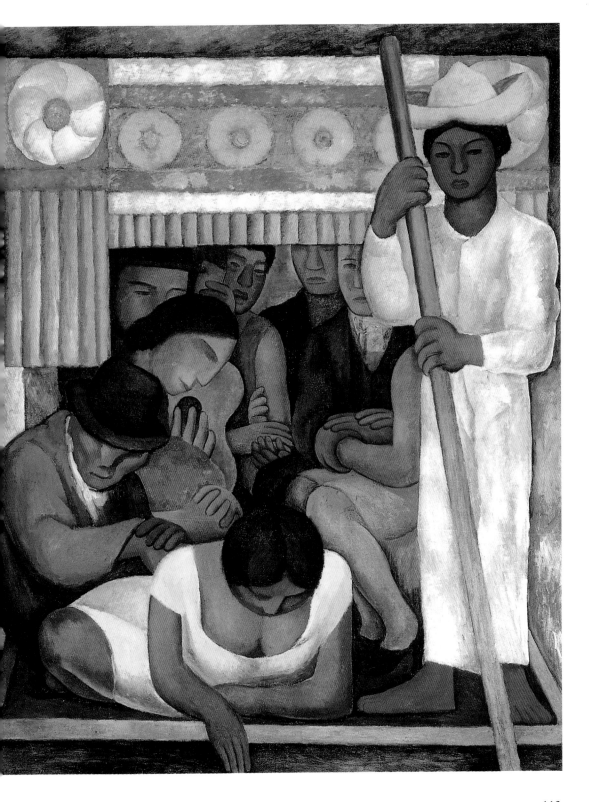

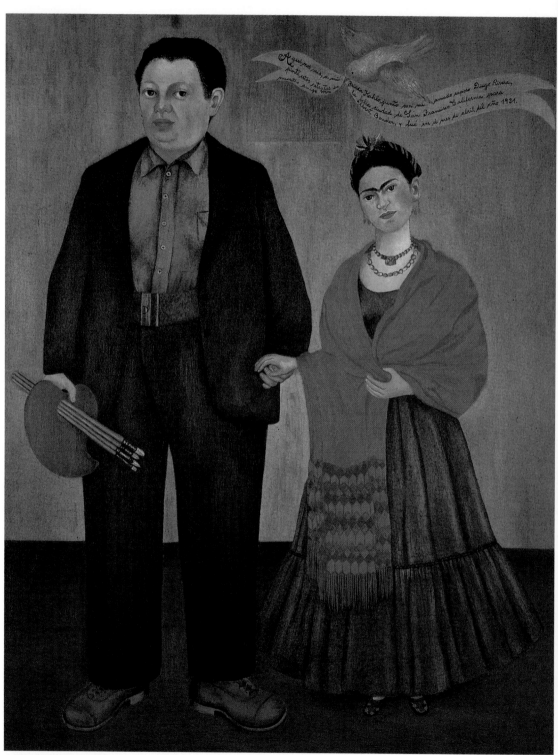

卡蘿　芙烈達‧卡蘿與迪艾哥‧里維拉　1931年　油彩　78.7×100cm　舊金山美術館藏

手傳・母親的協助
1950年 水彩 26×
38.7cm 紐約私人藏

過卡蘿雖然與他離婚，卻又再度結婚，並相廝守到一九五四年她的離世。

里維拉也有一系列描繪他自己的自畫像作品，最早的自畫像是一九○六年當他就讀於聖卡羅美術學院時畫的，他陸續畫了廿多幅近乎漫畫式的畫像，不過都是以青蛙的造形來表現自己，他最後一幅自畫像是一九五一年完成的。他在所有的自畫像中，均強調他的眼睛，突出而帶點懷疑的眼神，有時又帶點嘲弄的意味，晚期自畫像的眼神，則有些落寞空虛的感覺。這些展現出作者生涯演變的肖像紀錄，有些類似林布蘭特的作法。

自一九三○年代後，他也很認真地表現印地安人的畫像，他熱心研究墨西哥原住民的形象，像奧羅斯柯、西蓋洛斯及塔馬約，均嘗試過表現印地安人的精神。不過里維拉有他自己的探討主題，他在數百幅水彩畫及數千張素描作品中，試圖找回印地安

圖見134～137頁

運花人（墨西哥市南邊花卉市場一景）
1935年　油彩、蛋彩、木板　121.3
×121.9cm　舊金山現代美術館藏

桑東加‧特潢德貝克舞　1935年　炭
筆、水彩　48.1×60.6cm　洛杉磯郡
立美術館藏（右頁圖）

人的美麗與尊嚴，他的許多以印地安人為主題的畫作，後來被複
製成海報與日曆，流傳於坊間，像他一九三五年所作的〈運花人〉
與〈桑東加‧特潢德貝克舞〉即屬此類。一名叫德裴娜‧芙蘿瑞
斯（Delfina Flores）的女孩是他最鍾意的印地安模特兒，另二名
印地安少女模特兒是妮維斯（Nieves）與莫德斯塔（Modesta），
帶水芋百合花紮辮子的印地安女人題材，他至少畫十次以上，其

紅衣兒童 1934年 油
彩畫布 66.5×92cm
里維拉美術館藏

捧水芋百合花的裸女
1944年 油彩木板
124×157cm 墨西哥市
葛維茲藏（右頁圖）

中又以一九四四年所畫的＜捧水芋百合花的裸女＞最具代表性。

　　迪艾哥‧里維拉的晚年有些悲傷落寞，不過他的畫作卻是上
乘之作。墨西哥壁畫運動的光輝時代已過，大戰之後電影成為大
多數墨西哥人的興趣。不過在一九三〇年代紐約的新一代藝術
家，卻從墨西哥壁畫的龐然大氣，獲得不少啟示，其中最有名的
傑克森‧帕洛克(Jackson Pollock)，還進而創造出行動繪畫的嶄新
藝術形式。

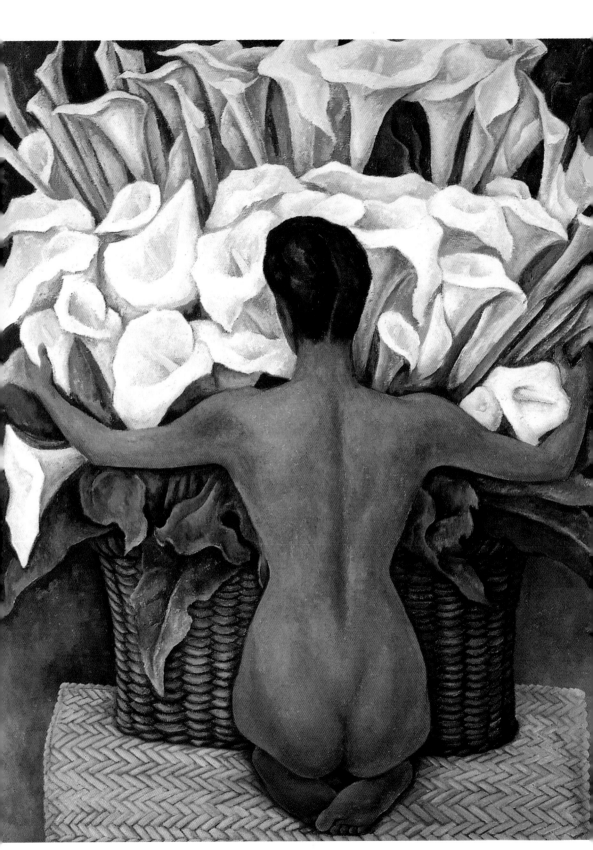

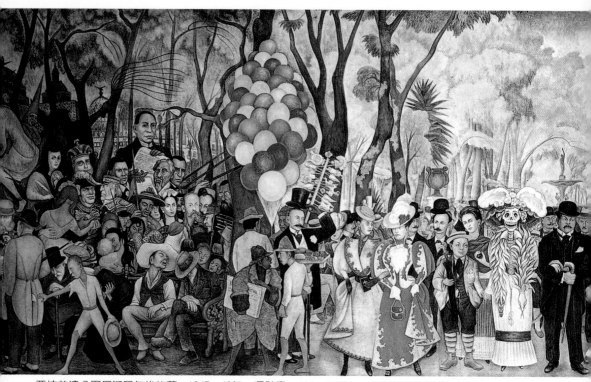

亞拉美達公園星期日午後的夢　1947～48年　濕壁畫　480×1500cm　里維拉美術館藏

　　里維拉的最後一件壁畫傑作，是一九四七年他支氣管發炎療
養康復後，接受墨西哥市一家新的普拉多大飯店委託，爲巨大的
餐廳進行壁畫裝飾。此壁畫作品是框在可移動的框面上描繪的，
畫面尺寸總計約五十英呎長，十六英呎寬，重量達卅五噸重，標
題爲〈亞拉美達公園星期日午後的夢〉。里維拉將自己畫成男孩模
樣，安插在充滿墨西哥生動歷史及節日的畫面中，站在他後面的
是成人模樣的卡蘿，他旁邊是一具鬼節的木偶形象，後方還站著
古巴獨立英雄荷西・馬提（Jose Marti），馬提曾流亡過墨西哥。
作品中尚有墨西哥革命英雄法蘭西斯可・馬德羅（Francisco
Madero）及大獨裁迪亞斯將軍等歷史人物。墨西哥社會的各形人
物也均包含在作品中，其中有妓女、農民、送報生、糖果小販及
扒手等，正如他所稱的，「英雄與壞蛋同在，上帝並不存在」。

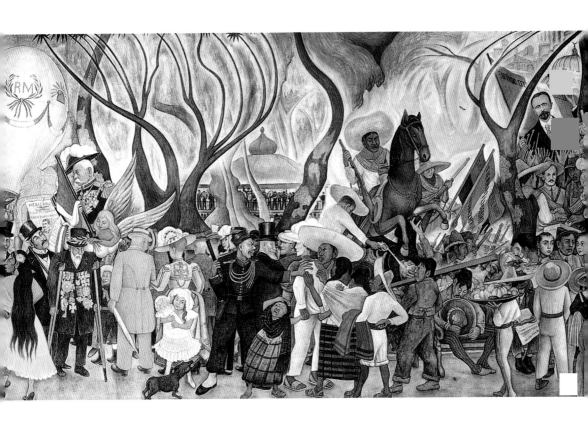

　　一九五四年七月十三日，卡蘿在四十七歲那年過世，她的棺木上還覆蓋著一面紅旗，十二月間里維拉重新恢復墨西哥共產黨黨籍，六個月後，他被醫生診斷罹患了癌症。之後里維拉還娶了艾瑪・胡塔多（Emma Hurtado）為妻，胡塔多成為他的經紀人。在赴東歐及蘇聯的長途旅行之後，里維拉的健康即一直惡化，終於在一九五七年十一月廿日死在自己的工作室中。不過在他臨終之前，卻承認了上帝的存在，並宣稱自己仍是墨西哥的天主教徒。（墨西哥人約有百分之九十六信奉天主教）。

　　總結里維拉一生的藝術創作，最大的貢獻是他主張並實踐了藝術大眾化與社會化的理想。在十九世紀末葉到廿世紀初葉的卅多年間，里維拉與西蓋洛斯、奧羅斯柯鼎立而帶來的墨西哥文藝復興運動，在墨西哥革命時期，投入壁畫運動的創作與發展，留

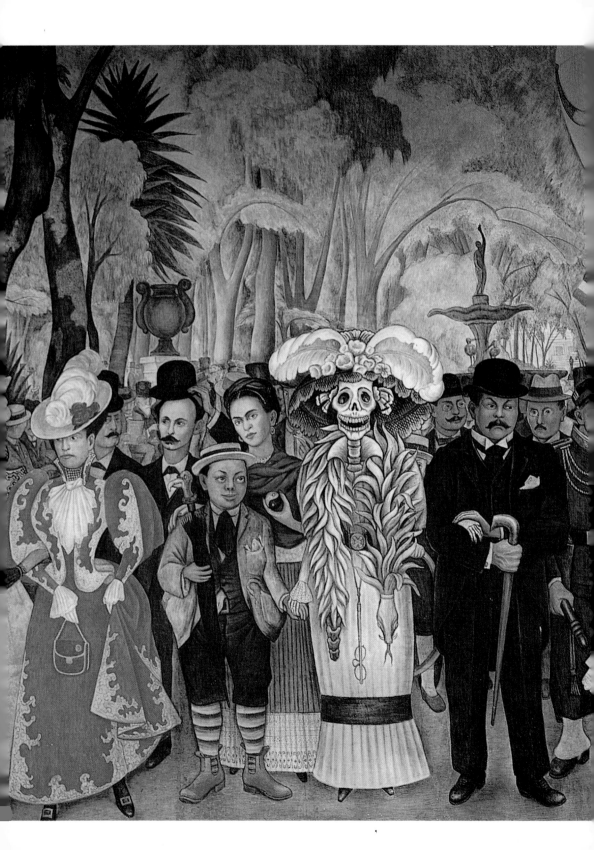

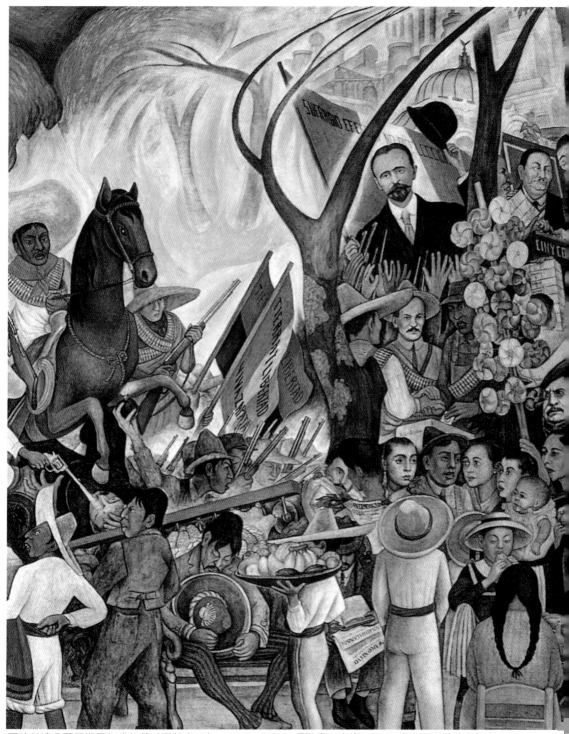

亞拉美達公園星期日午後的夢（局部之二）　1947～48年　濕壁畫　高約600cm　墨西哥市普拉多飯店
亞拉美達公園星期日午後的夢（局部之一）　1947～48年　濕壁畫　高約600cm　墨西哥市普拉多飯店（左頁圖）

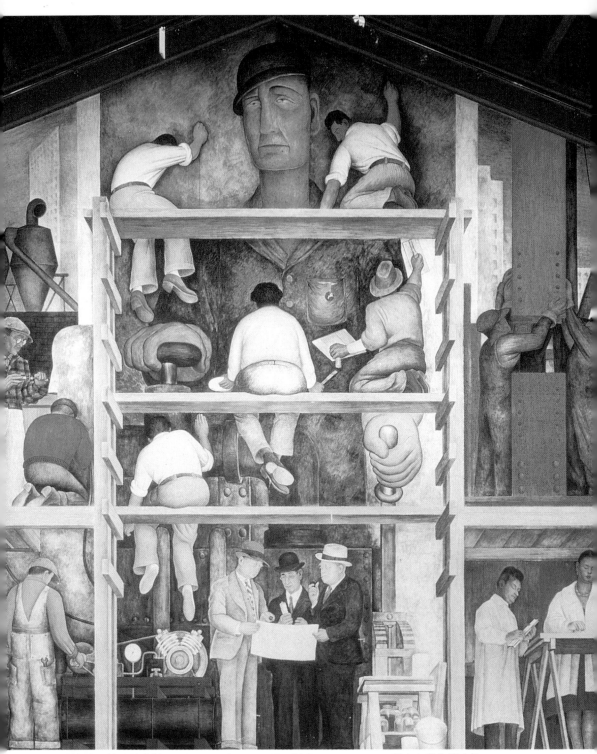

展現於都市大樓的壁畫製作過程　1931年4月～6月　壁畫　688×907cm　舊金山藝術學院藏

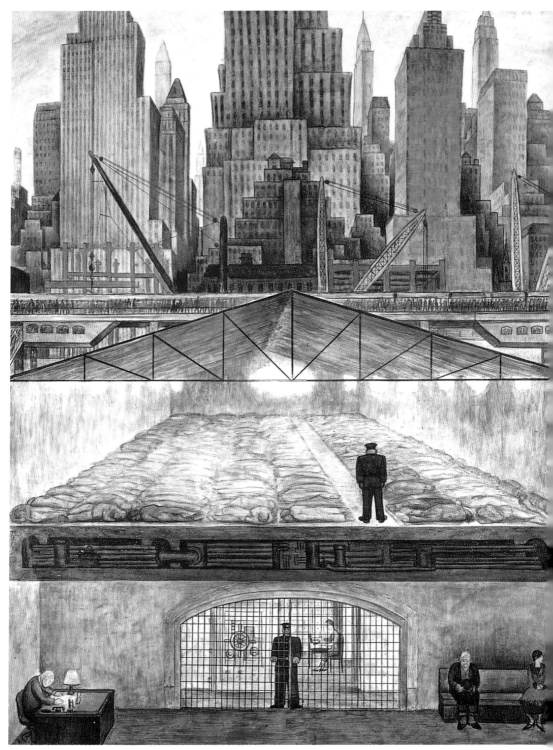

冷凍的資產　1931年　壁畫　188×239cm　墨西哥市朵列瑞斯奧爾梅多帕提納美術館藏

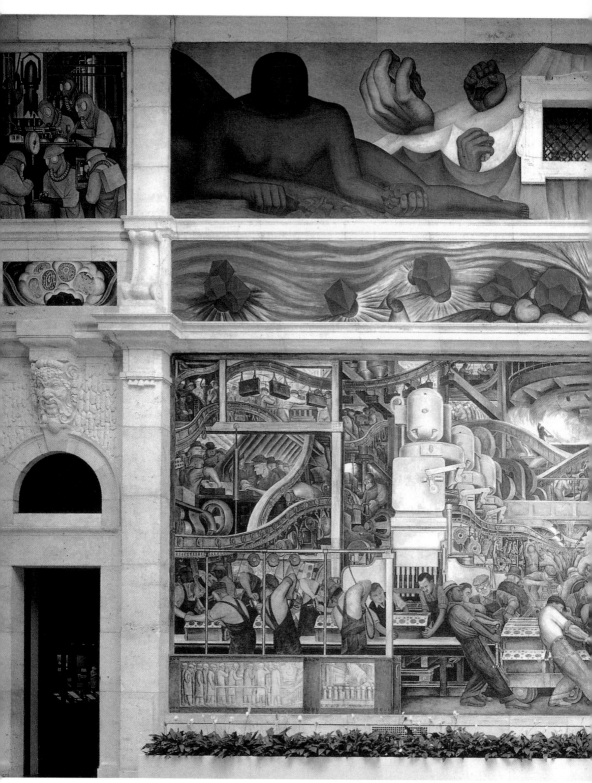

底特律工業（北壁） 1932～33年 濕性壁畫 主壁540×1350cm 美國底特律美術館藏

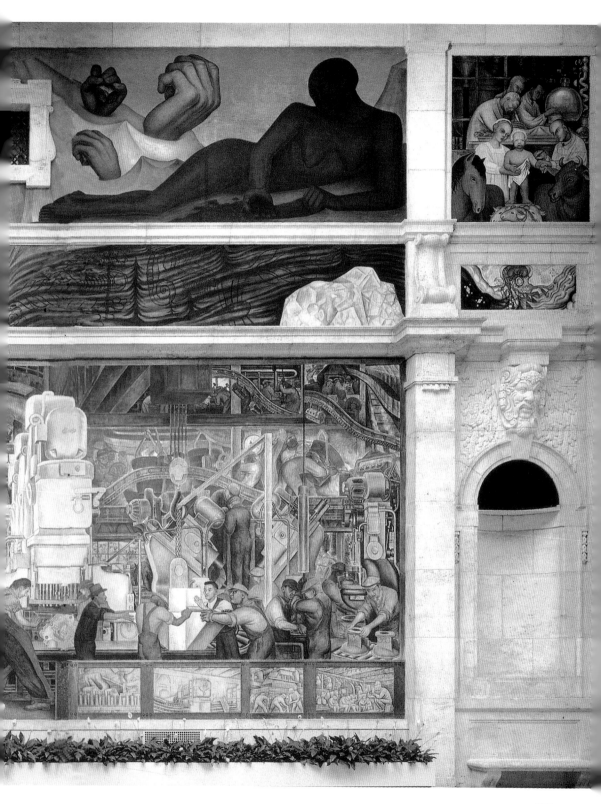

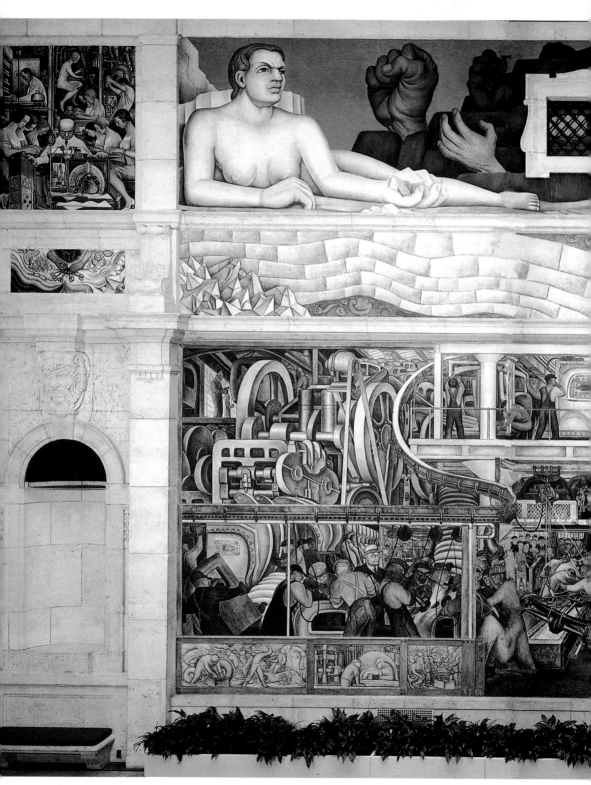

底特律工業（南壁） 1932～33年 濕性壁畫 美國底特律美術館藏

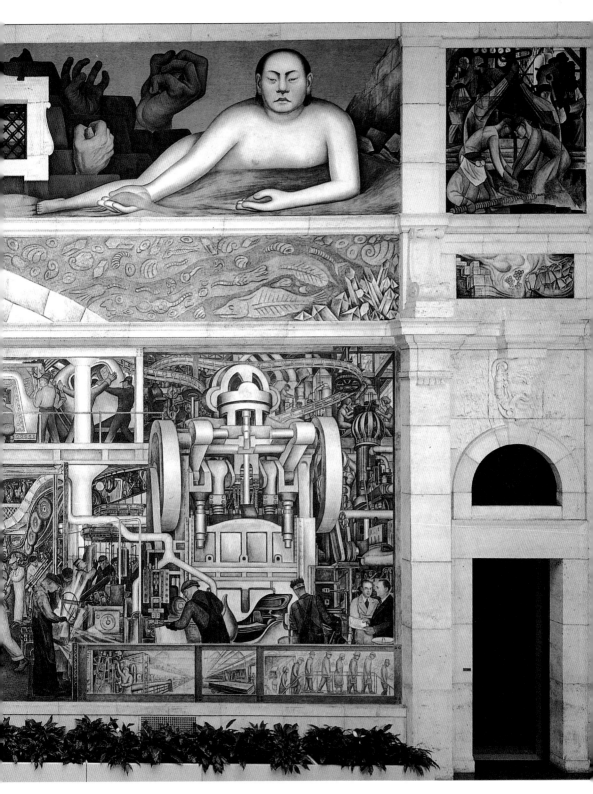

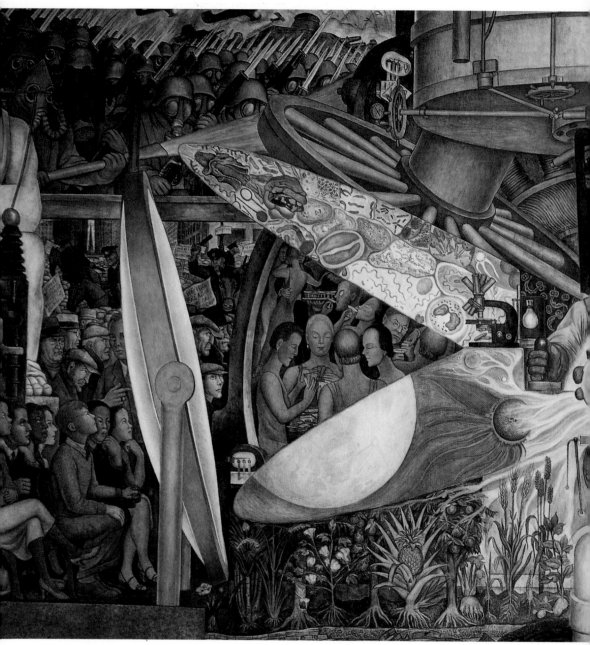

人，宇宙的操縱者　1934年　壁畫　485×1146cm　墨西哥皇宮博物館藏

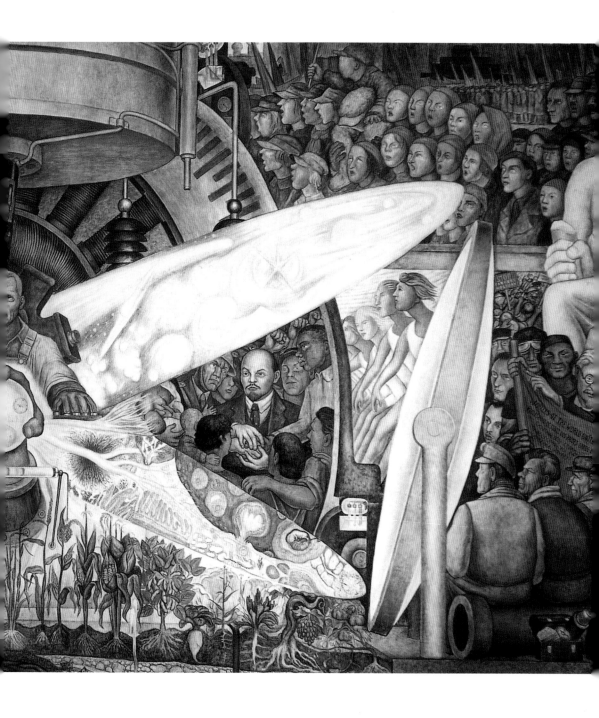

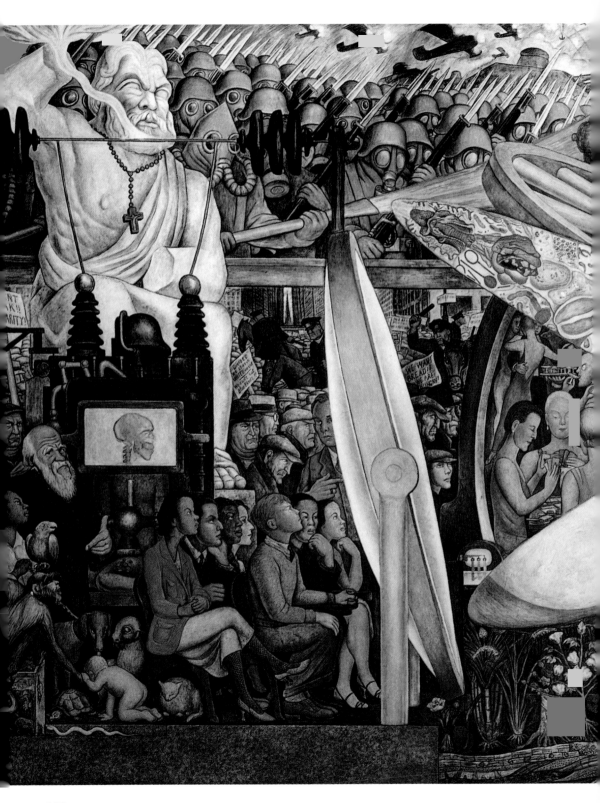

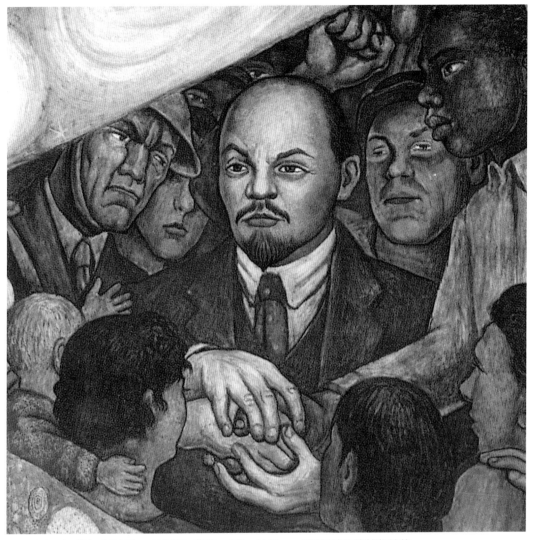

人，宇宙的操縱者（局部）　1934年　壁畫　485×1146cm　墨西哥市皇宮博物館藏
人，宇宙的操縱者（局部）　1934年　濕性壁畫　485×1146cm　墨西哥市皇宮博物館藏（左頁圖）

　　下巨大的藝術遺產。里維拉說：我們需要社會化與大眾的藝術，
這種藝術具有實用功能，結合時代與現實，幫助建立一個比較美
好的社會制度。里維拉的壁畫創作即是呈現了他的這種觀念，帶
給墨西哥藝術發展的影響非常深廣。

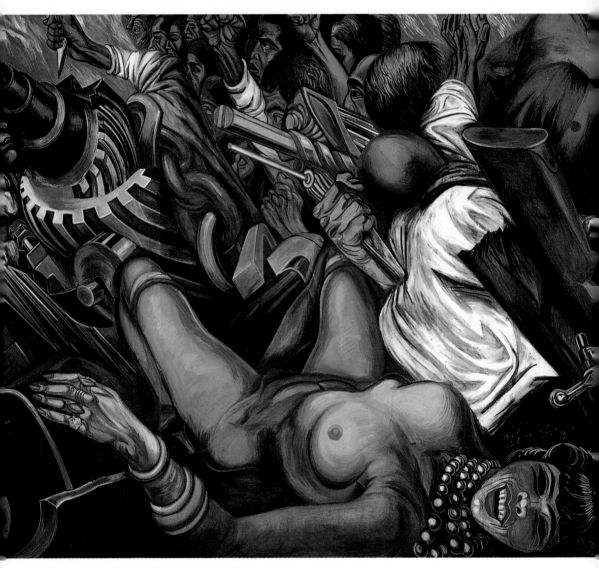

西蓋洛斯　淨化　1934年　壁畫　墨西哥市國家皇宮博物館藏
（與里維拉、奧羅斯柯同列為墨西哥三大現代藝術家之一）

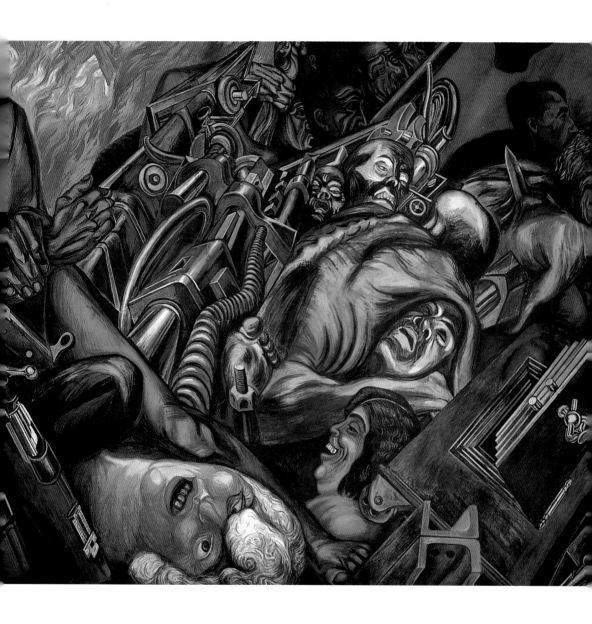

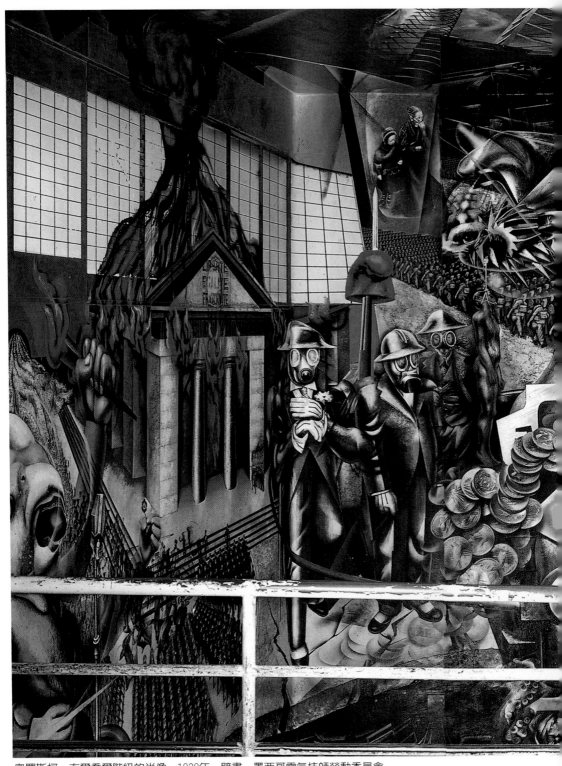

奧羅斯柯　布爾喬爾階級的肖像　1939年　壁畫　墨西哥電氣技師勞動委員會
（與里維拉、西蓋洛斯同列為墨西哥三大現代藝術家之一）

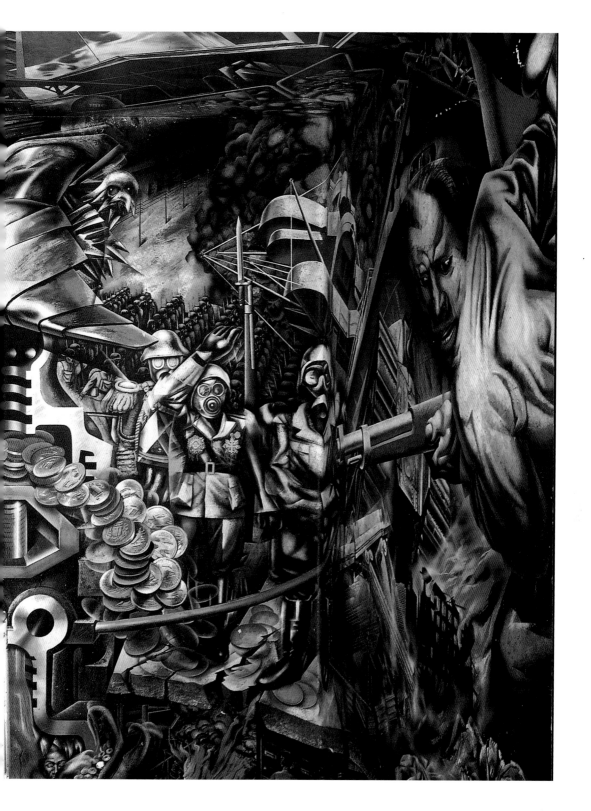

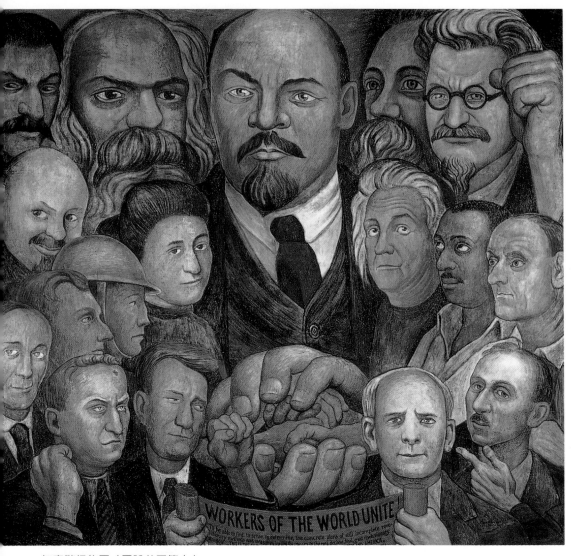

無產階級集團（圖說美國第十九
幅，此乃為新勞工學校所繪的一
系列壁畫二十一幅中的一件）
1933年　壁畫　161.9×201.3cm

杜菲娜與迪馬斯　1935年　蛋彩
畫布　59.4×80cm　個人藏（右
頁圖）

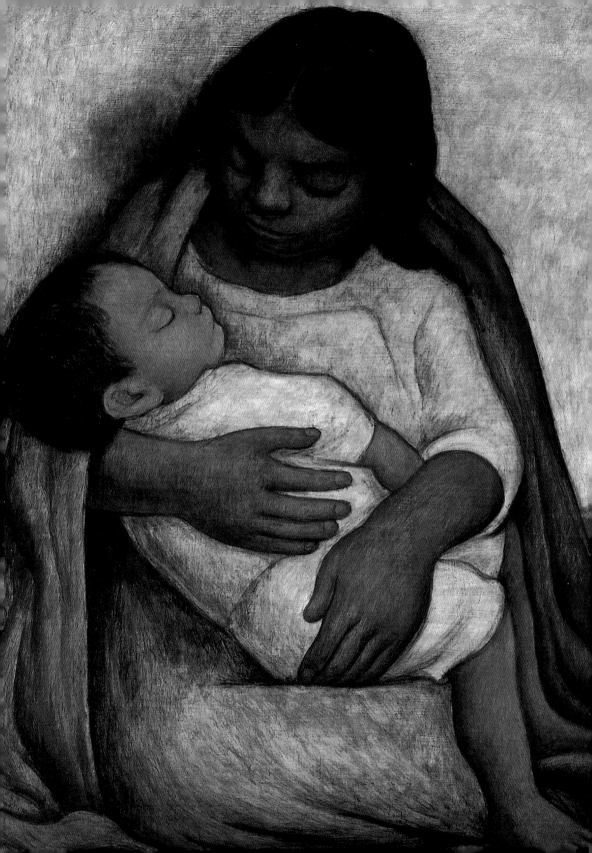

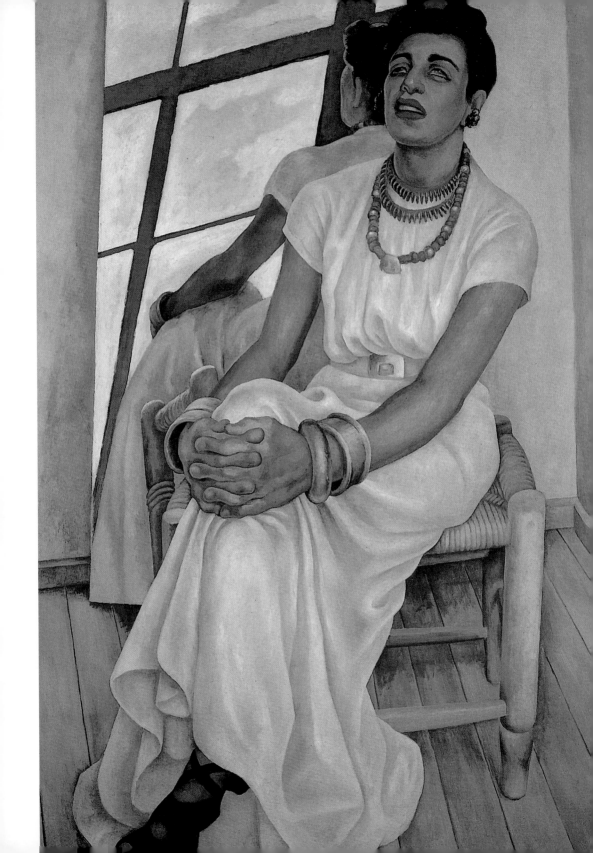

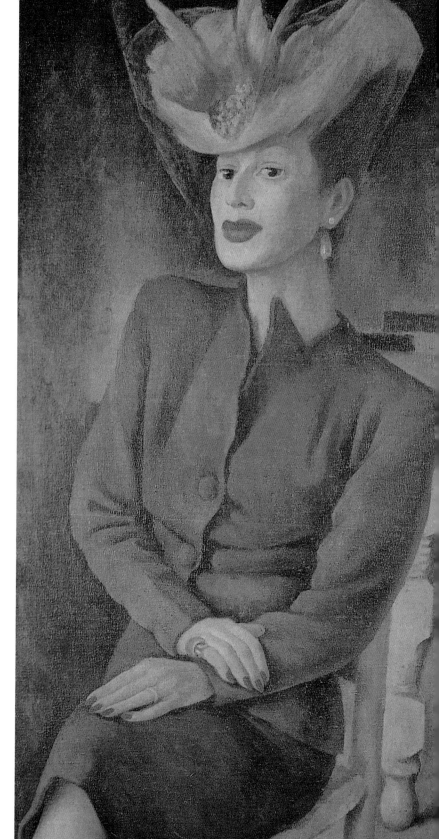

雅達吉莎・納吉的肖像
1945年　油彩畫布
62.4×123.3cm　Rafael
Marey Na博士藏

露貝・瑪琳肖像　1938
年　油彩畫布　122.3×
171.3cm　墨西哥現代美
術館藏（左頁圖）

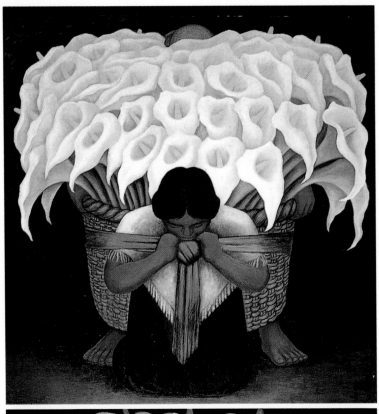

花系列　1941年　油彩畫布
122×122cm　私人藏

花系列　1942年　油彩畫板
122×122cm

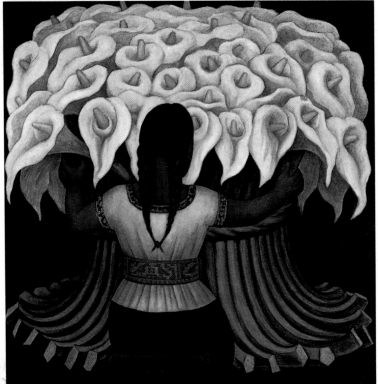

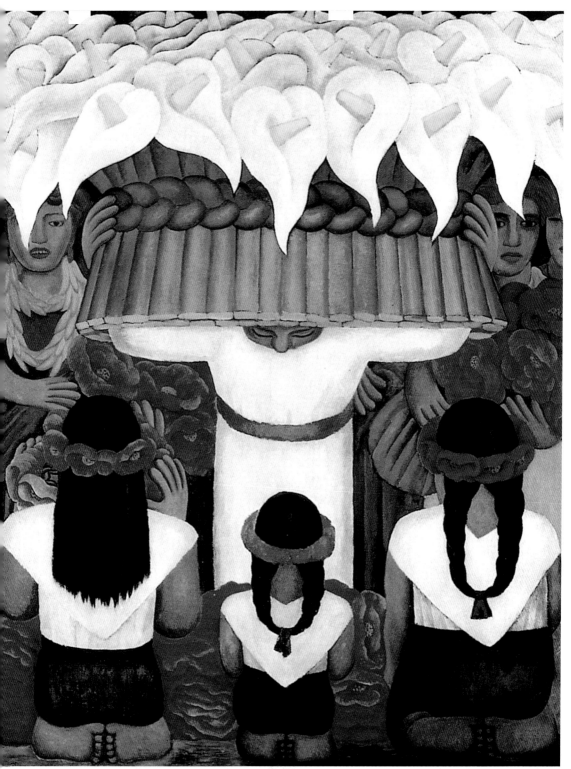

花節　1931年　蠟彩畫　162×199cm　紐約現代美術館

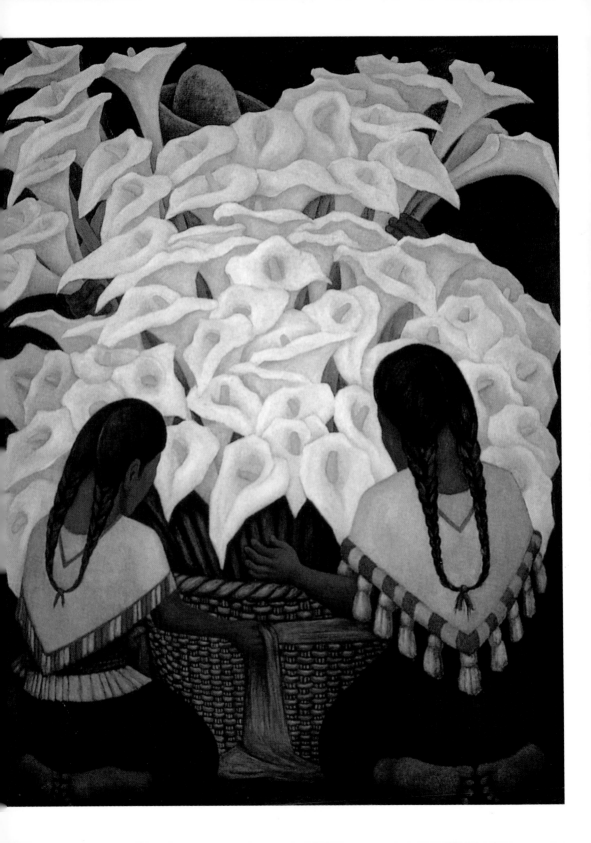

根　1937年　水彩畫布　48.3×62cm
紐約私人藏

水芋百合小販　1943年　油彩畫板
150×119cm　墨西哥葛曼藏（左頁圖）

拿塔莎‧傑爾曼的肖像　1943年
油彩畫布　115×153cm　墨西哥市
傑克與拿塔莎‧傑爾曼藏

裸女與花　1943年　油彩畫布　116.8×152.4㎝　紐約私人藏

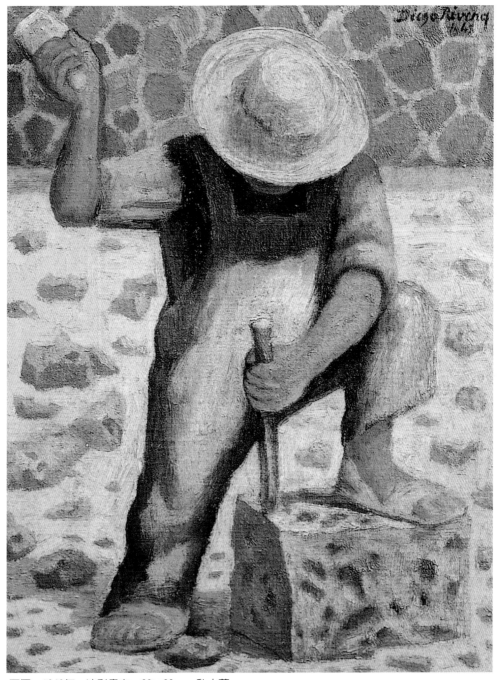

石匠　1943年　油彩畫布　23×30cm　私人藏

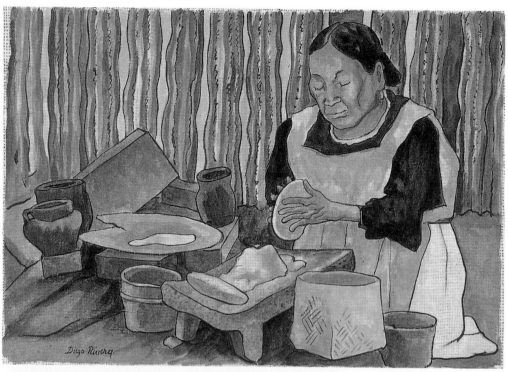

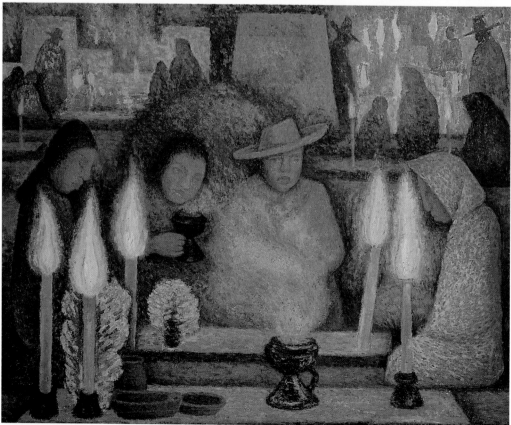

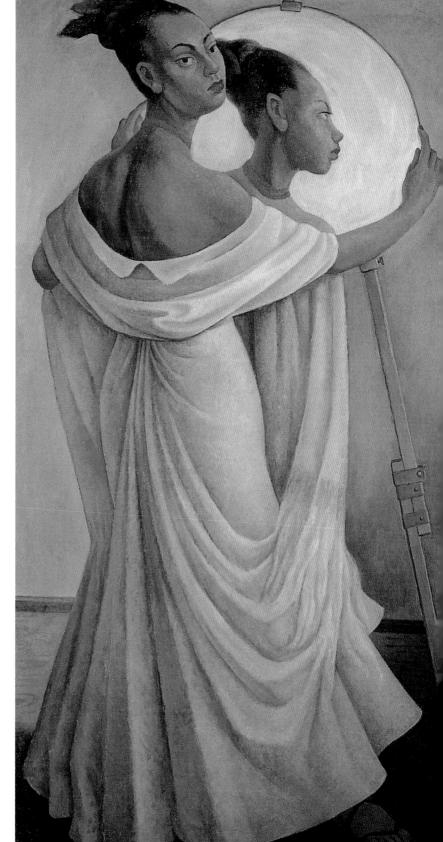

露絲・里維拉肖像
1945年　油彩畫布
100.5×199cm　R.
Coronel藏

烤餅女人　1943年
水彩畫紙　30.5×40cm
私人藏（右頁上圖）

死者之日　1944年
油彩木板　73.5×101cm
墨西哥國立現代美術館
藏（右頁下圖）

聖安東尼的誘惑　1947年　油彩
畫布　89.5×110㎝　墨西哥國立
現代美術館藏

日雇工人　1944年　油彩木板
23×29㎝　個人藏（左頁上圖）

肯尼格特家族肖像　1946年　油
彩畫布　180.9×201.9㎝　明尼
亞波利斯藝術協會藏（左頁下圖）

153

夜的風景　1947年　油彩畫布　90×100㎝　墨西哥市國立現代美術館藏

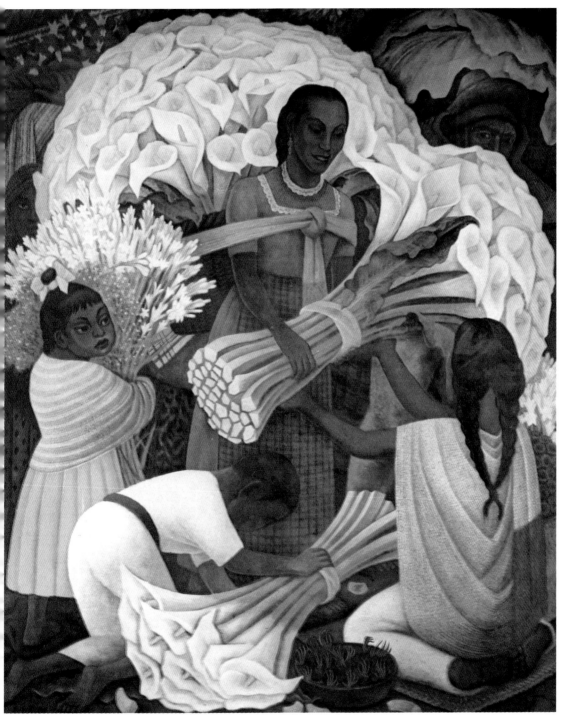

採收水芋百合的印地安女人　1949年　油彩畫布　150×180cm　西班牙馬德里當代美術館藏

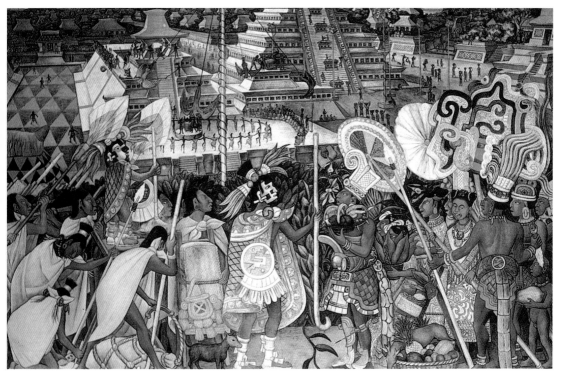

托託納克文明　1950年　壁畫　491×524cm　墨西哥市國家皇宮藏

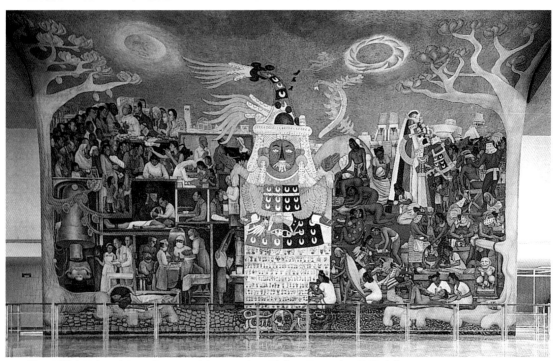

墨西哥醫療歷史：人民要求更好的健康　1953年　壁畫　墨西哥市民族醫院藏
艾莉肯達・達比菈肖像　1949年　油彩畫布　125×205cm（左頁圖）

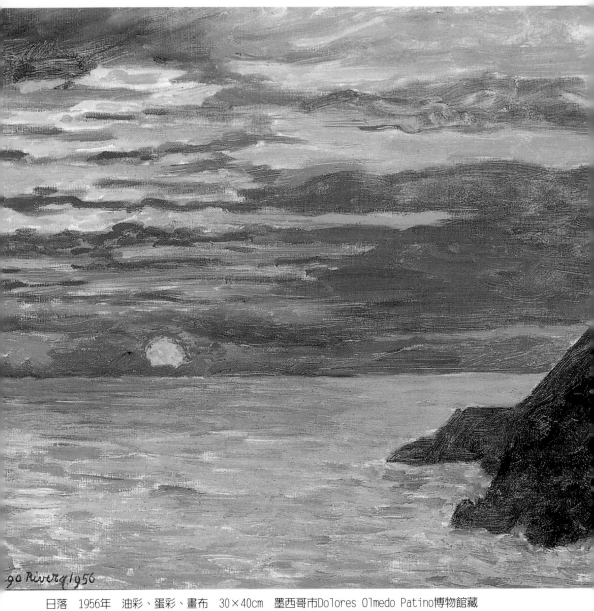

日落　1956年　油彩、蛋彩、畫布　30×40cm　墨西哥市Dolores Olmedo Patino博物館藏

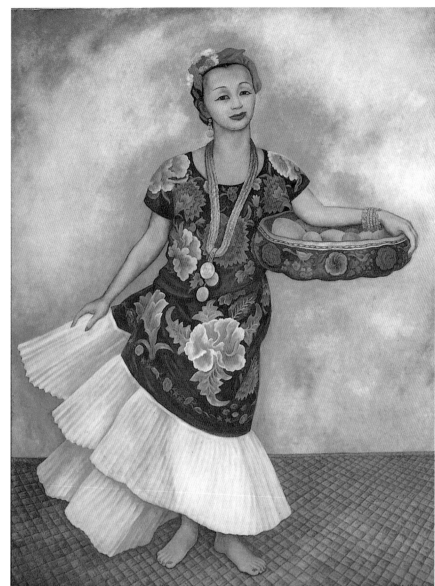

多蘿里斯・奧梅多畫像　1955年　油彩畫布　152×200cm　墨西哥市奧梅多博物館藏

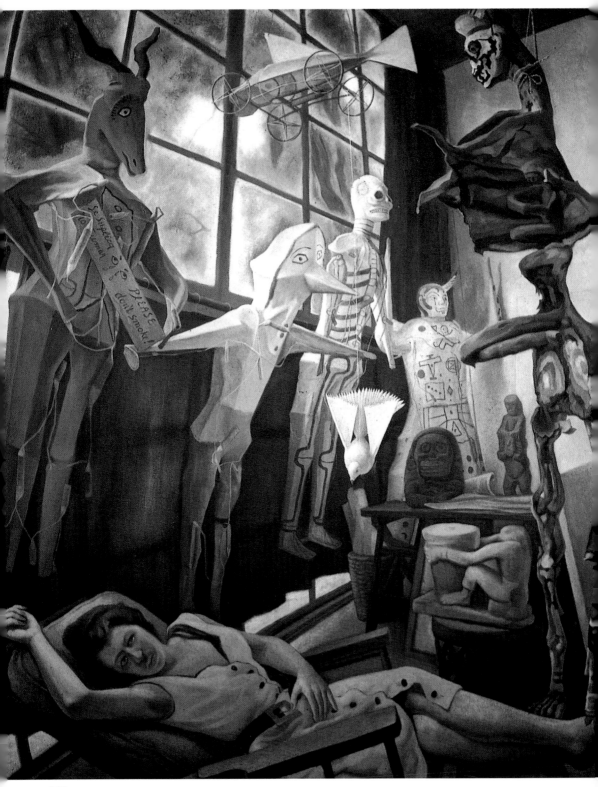

塔紐布河的流水　1956年　油彩
畫布　90×116cm　墨西哥內政
部藏

夢　1956年　油彩畫布（左頁圖）

迪艾哥・里維拉
素描作品欣賞

聖者頭像習作
1921年　鉛筆、
紙　21×33cm
私人藏

女人頭像　1898
年　鉛筆、畫紙
28.3×36.2cm

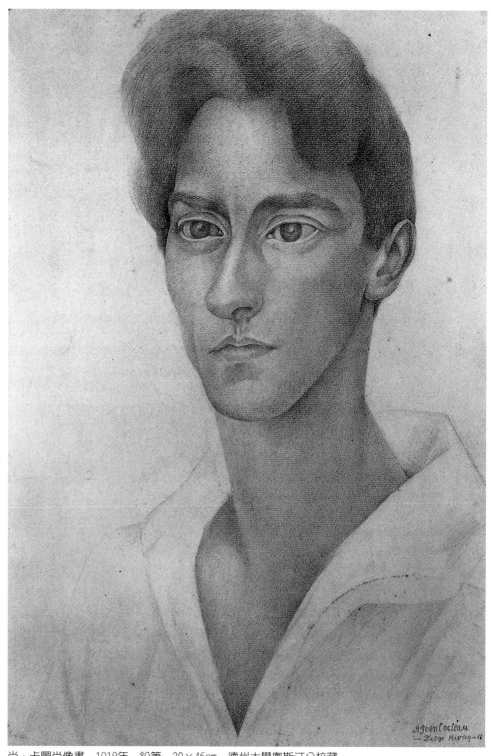

尚・卡圖肖像畫　1918年　鉛筆　30×46cm　德州大學奧斯汀分校藏

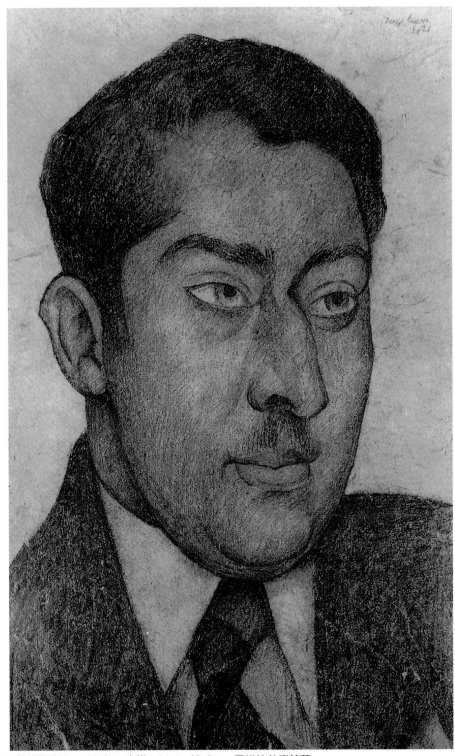

西蓋洛斯畫像　1921年　素描　24.4×38.8cm　里維拉美術館藏

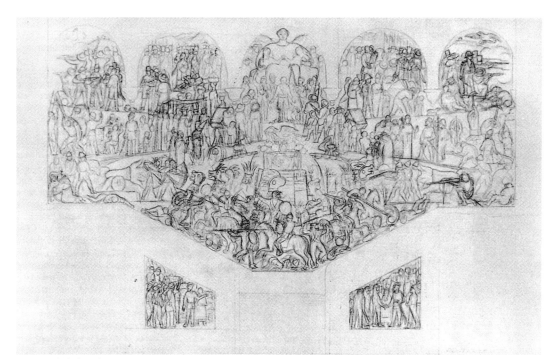

墨西哥總統府壁畫〈墨西哥的歷史〉草稿　1925年　鉛筆畫紙　73×191cm　墨西哥市科學技術博物館藏

仙人掌　素描　鋼筆畫

雀斯所著《墨西哥：來自兩個美國人的研究》中的插圖

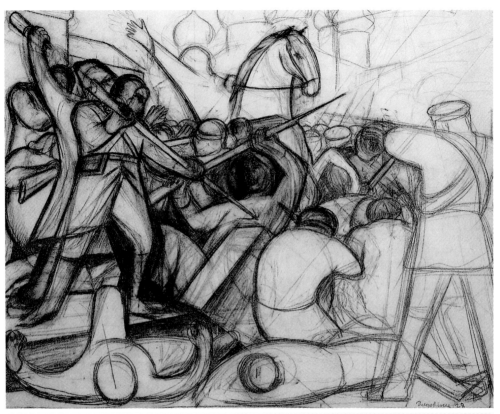

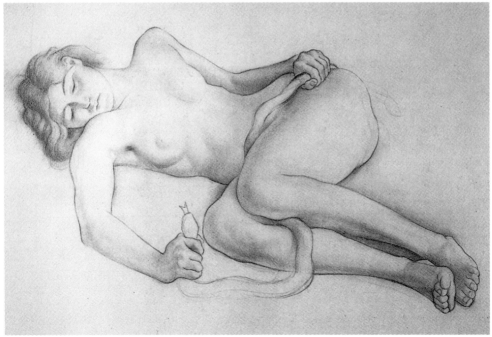

斜躺的裸體與蛇　1929年　鉛筆、紙　54.5×61.2cm　費城美術館藏
紅軍的行進　1928年　木炭畫紙　65×73cm　日本名古屋美術館藏（上圖）

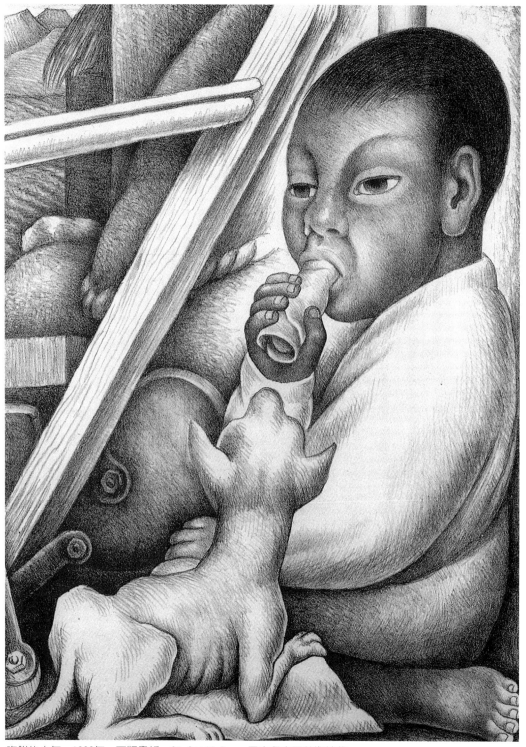

吃餅的少年　1932年　石版畫紙　31.8×44.5cm　日本名古屋美術館藏

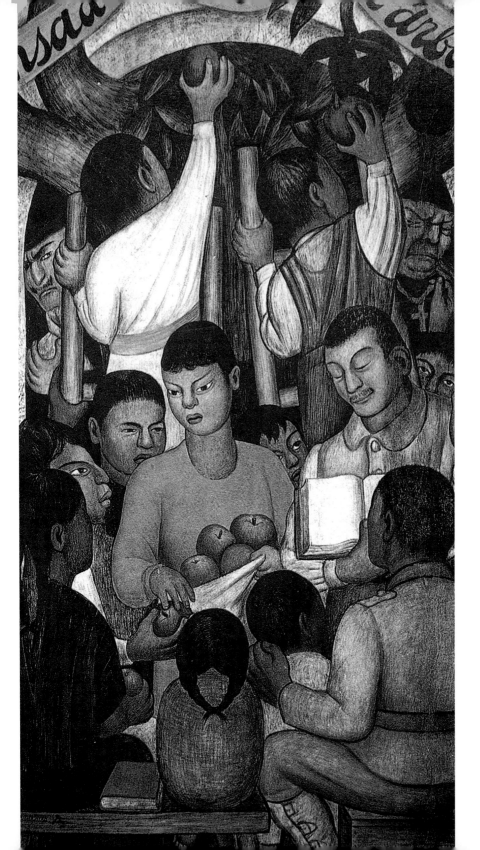

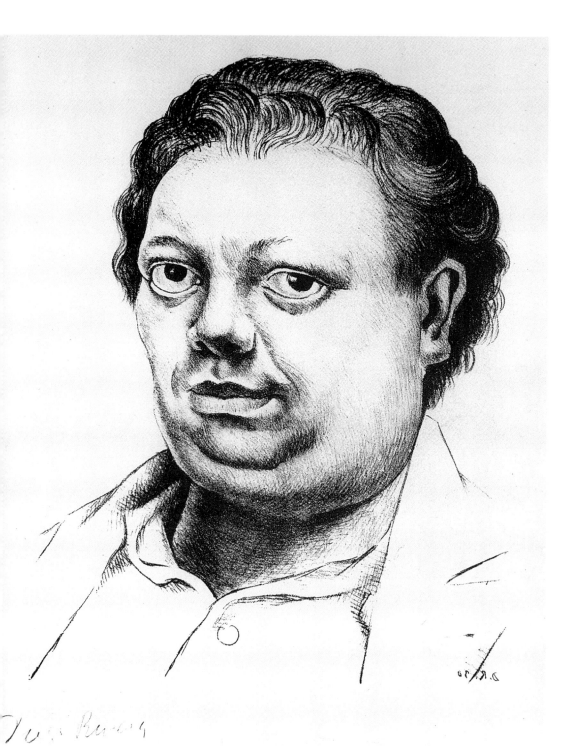

自畫像　1930年　石版畫紙　32.4×42cm　紐約IBM公司藏
〈大地的果實〉壁畫系列之一　1928年　墨西哥市教育部（左頁圖）

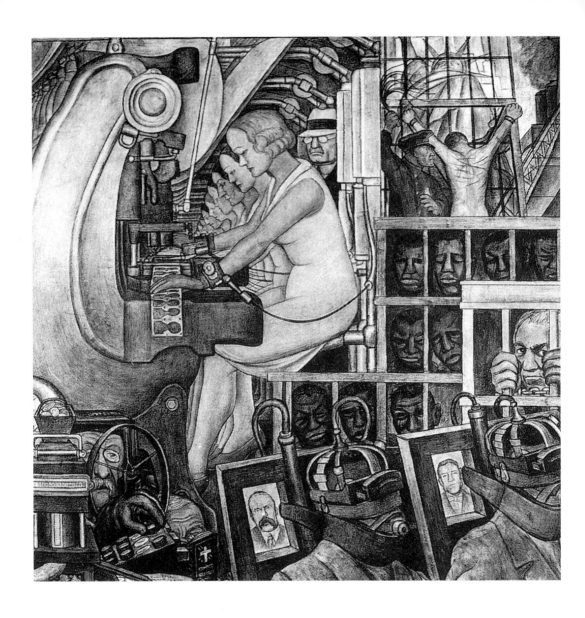

〈新自由〉壁畫（壁畫〈美國
的肖像〉部分） 1933年
紐約新勞工學校

大地的果實（局部） 1932
年 石版畫紙 29.8×42cm
紐約IBM公司藏（右頁圖）

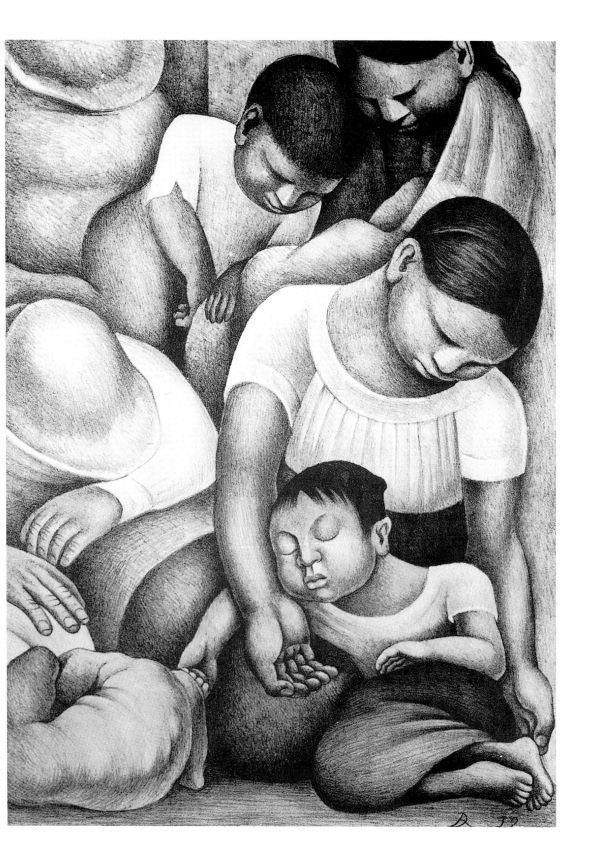

Diego Rivera. 1931.

英雄之死豐饒了大地　1927年　插圖　墨西哥市藝術圖書館藝術中心藏
雀斯（Stuart Chase）所著《墨西哥：來自兩個美國人的研究》一書中的插圖　1931（左頁圖）

封特所著《印地安人》
一書裡的插圖 1936年

洛克斐勒中心壁畫構思
草稿 1932年 墨水畫
布 73×195cm 里維
拉美術館藏（左頁左圖）

雀斯所著《墨西哥：來
自兩個美國人的研究》
中的插圖（左頁上下圖）

迪艾哥‧里維拉年譜

Diego Rivera

一八八六　十二月八日，里維拉（Diego Rivera）生於墨西哥
　　　　　小鎮瓜拿華托；有攣生兄弟卡羅斯早夭折，妹妹
　　　　　瑪利亞‧比娜（Maria del Pilar）生於一八九一
　　　　　年；父親老里維拉為歐洲後裔，具自由派思想，
　　　　　母親瑪利亞為混種墨西哥人，屬中產階級家庭。

一八九二　六歲。舉家移居墨西哥市。

一八九四　八歲。自幼愛塗鴉，喜歡自在生活而輟學在家，
　　　　　後入西墨天主教中學念書。

一八九六　十歲。在聖卡羅斯美術學院夜間教室學畫。

一八九八　十二歲。入墨西哥聖卡羅斯美術學院就讀，跟隨
　　　　　雷布（Rebull）、派拉（Parra）及維拉斯哥
　　　　　（Velasco）等名師習畫。

一九〇六　廿歲。獲德希沙州長公費四年留學歐洲獎學金，
　　　　　赴西班牙留學。

一九〇七　廿一歲。在西班牙隨吉查羅（Chicharro）習畫，
　　　　　參觀普拉多皇家美術館，心儀維拉斯蓋茲

里維拉小時候　底特律藝術學院收藏

（Velazquez）、哥雅（Goya）及葛利哥（El Grego）
作品。

一九〇八　廿二歲。轉赴巴黎遊學，參觀羅浮宮，在塞納河
　　　　　畔寫生。

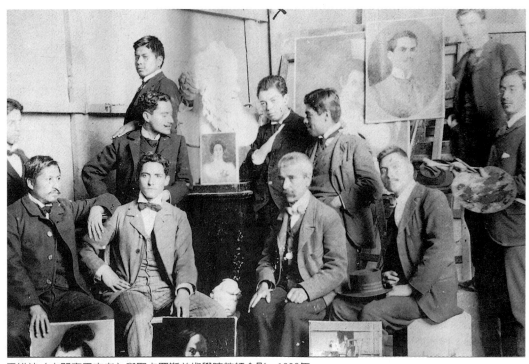

里維拉（中間穿黑衣者）與聖卡羅斯美術學院教師合影　1902年

一九〇九　廿三歲。赴布魯日小鎮寫生，結識俄裔女畫家貝
　　　　　蘿芙（Beloff）。
一九一〇　廿四歲。返墨西哥在聖卡羅斯美術學院舉行首次
　　　　　個展。
一九一一　廿五歲。再赴歐洲經西班牙抵巴黎，與貝蘿芙同
　　　　　居；參加巴黎秋季獨立沙龍展。
一九一二　廿六歲。參加春季獨立沙龍展，與貝蘿芙赴西班
　　　　　牙托雷多（Toledo）寫生。
一九一三　廿七歲。進入立體派時期，此後四年間完成了二
　　　　　百多幅立體派畫作。
一九一四　廿八歲。結識畢卡索，赴西班牙馬約卡島寫生，
　　　　　第一次世界大戰爆發，避難巴塞隆納。

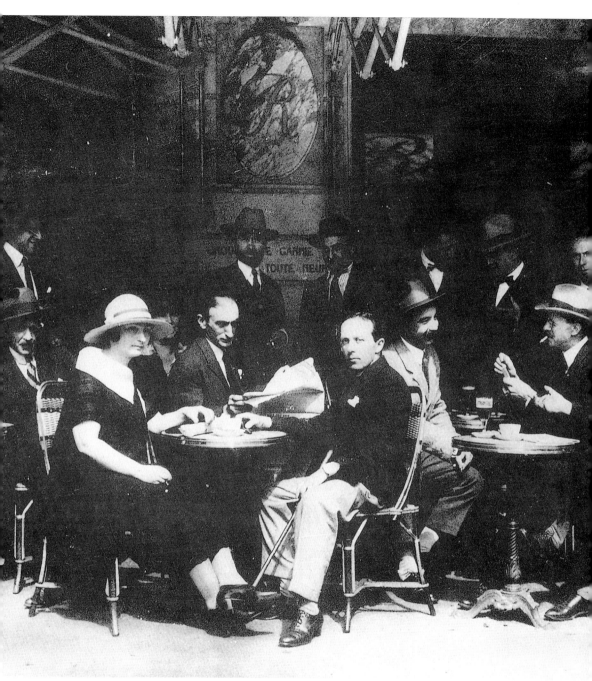

里維拉在巴黎羅東德大學附近的咖啡店留影　1911年

莫迪利亞尼筆下的迪艾哥·里維拉肖像　1916年　　　　里維拉在巴黎　1920～21年

一九一五　廿九歲。返巴黎與藝術經紀人羅森柏簽二年約；
　　　　　結識瑪利芙娜·佛洛波芙（Marevna Vorobov）。

一九一六　卅歲。與貝蘿芙同居所生子，十四個月後夭折。

一九二一　卅五歲。赴義大利考察，特別欣賞喬托作品；結
　　　　　識義大利未來派卡拉（Carra）及塞凡里尼
　　　　　（Severini）；夏天返回墨西哥，負責國立預備大
　　　　　學波里瓦劇院壁畫工程；年尾父親過世；結識露
　　　　　貝·瑪琳（Lupe Marin）。

一九二二　卅六歲。加入墨西哥共產黨，被推選為工會聯盟
　　　　　主席。

一九二三　卅七歲。始進行墨西哥教育部新大廈壁畫工程。

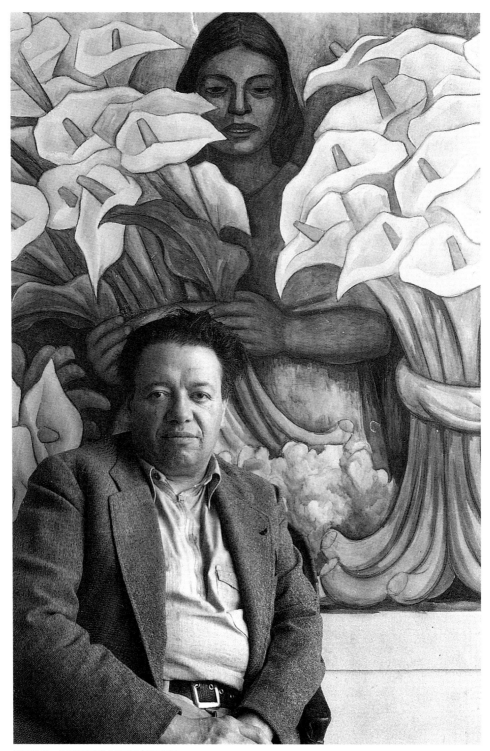

迪艾哥‧里維拉攝於他的繪畫之前

里維拉頭戴墨西哥闊邊帽的攝影肖像

一九二四　卅八歲。露貝‧瑪林生一女；出任教育部美術司
　　　　　司長；接查平哥（Chapingo）國立農學院壁畫工
　　　　　程。

一九二五　卅九歲。結識莫朵蒂（Modotti）。

一九二七　四十一歲。經德國赴蘇聯，參加十月革命慶典活
　　　　　動。

里維拉製作濕性壁畫　1922～1923年
里維拉1925年照片（右圖）

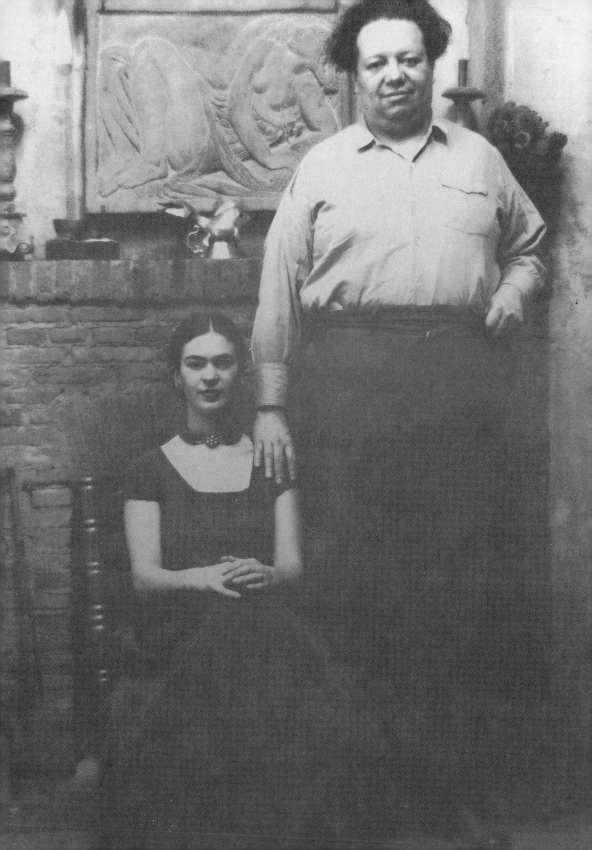

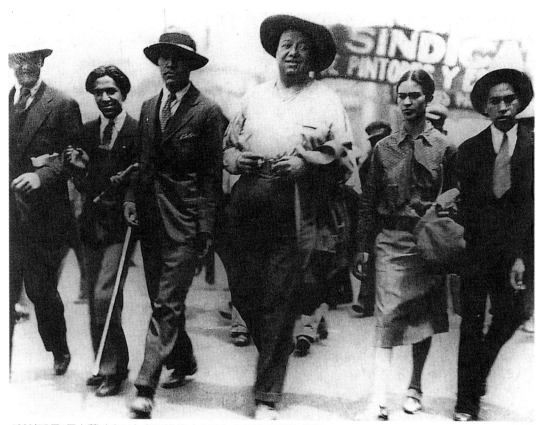

1929年5月1日卡蘿（右二）與里維拉（右三）參加勞工節示威遊行

一九二八　四十二歲。夏天返墨西哥，繼續完成教育部大廈
　　　　　第三層壁畫工程；開始與芙烈達・卡蘿（Frida
　　　　　Kahlo）交往；在紐約威依畫廊個展。

一九二九　四十三歲。接任聖卡羅斯美術學院院長；被墨西
　　　　　哥共產黨開除黨籍；與卡蘿結婚；完成蓋拿瓦卡
　　　　　壁畫。

一九三〇　四十四歲。十一月與卡蘿前往美國加州；五月辭
　　　　　去聖卡羅斯美術學院院長；參加紐約大都會美術
　　　　　館墨西哥畫展。

一九三一　四十五歲。完成加州證券交易所壁畫工程；受邀

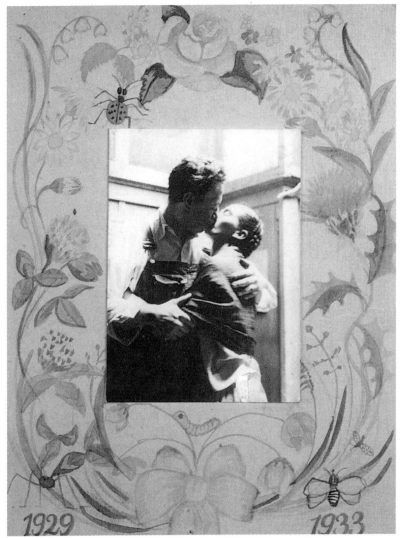

里維拉與卡蘿草圖　1930年

里維拉與卡蘿擁吻　1929～33年

　　　　為史登（Stern）夫人製作可移動壁畫；夏天返墨
　　　　西哥續完成總統府壁畫裝飾；年尾與卡蘿赴紐
　　　　約，在紐約現代美術館舉行首次回顧展，里維拉
　　　　在此展覽會上發表八幅可移動式濕壁畫。
一九三二　四十六歲。抵達底特律，由福特汽車公司出資爲

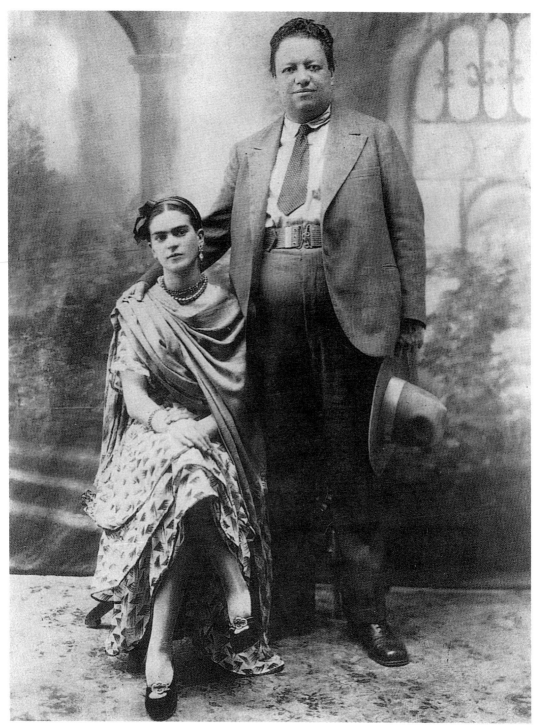

里維拉與卡蘿合影　1929年8月21日

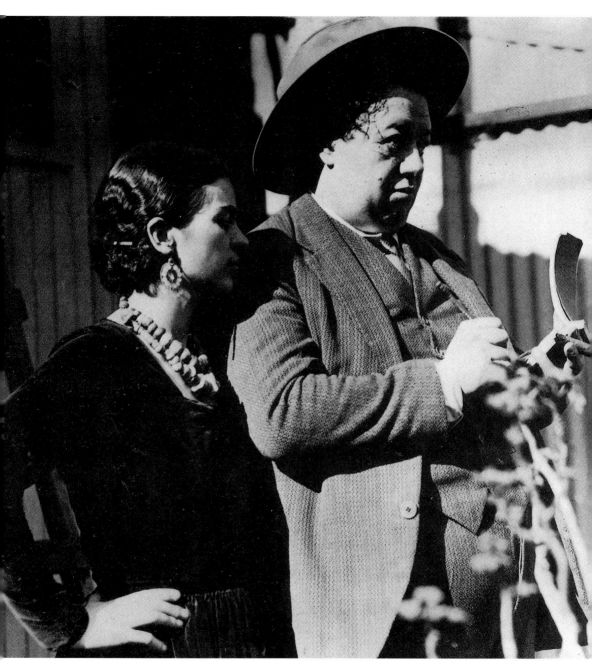

里維拉與卡蘿　1930年　舊金山
卡蘿對里維拉愛意的一系列紀念物件　1929年（左頁圖）

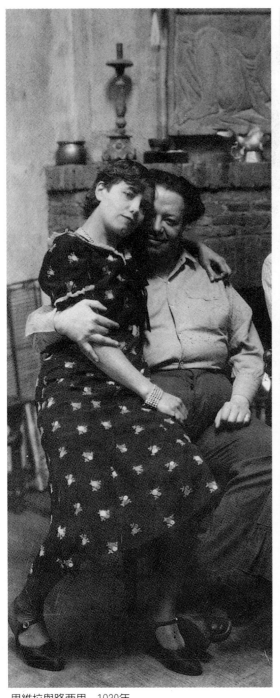

里維拉與路西里　1930年

里維拉攝於紐約　1931年

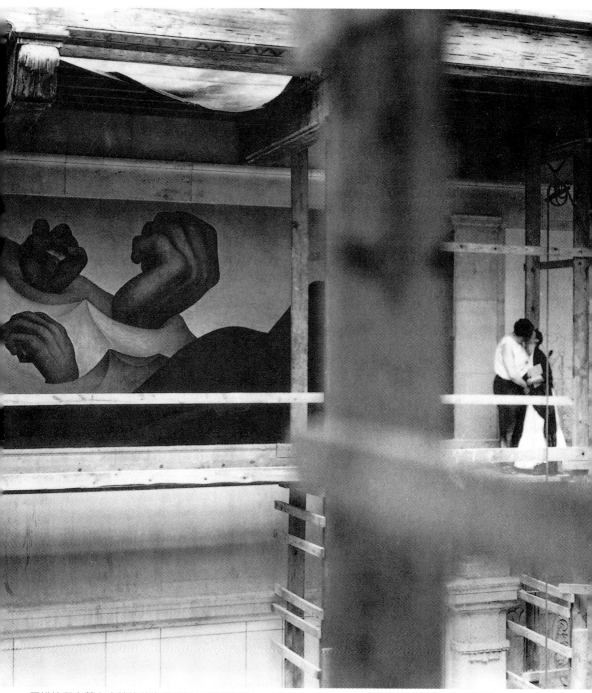

里維拉和卡蘿在底特律藝術學院裡的臨時鷹架上　1932年　J.W.Stettle攝影　底特律藝術學院藏

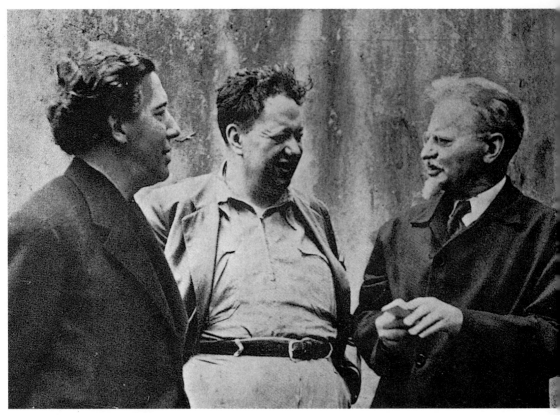

里維拉（中）與安德烈‧普魯東（左）、特羅斯基合影　1938年5月

　　　　　　底特律藝術中心進行壁畫工程；卡蘿在亨利‧福
　　　　　　特醫院流產；十月接受紐約洛克斐勒中心的RCA
　　　　　　大廈壁畫製作。
一九三三　四十七歲。爲紐約洛克斐勒中心進行壁畫工程，
　　　　　　因列寧頭像遭解約；爲紐約新勞工學院製作廿一
　　　　　　幅壁畫〈美國的肖像〉以爲補償；年尾返墨西
　　　　　　哥。
一九三四　四十八歲。此後十年潛心印地安圖像及肖像畫探
　　　　　　討。
一九三五　四十九歲。八月，在墨西哥國立藝術宮殿的演講

迪艾哥‧里維拉像　1941年

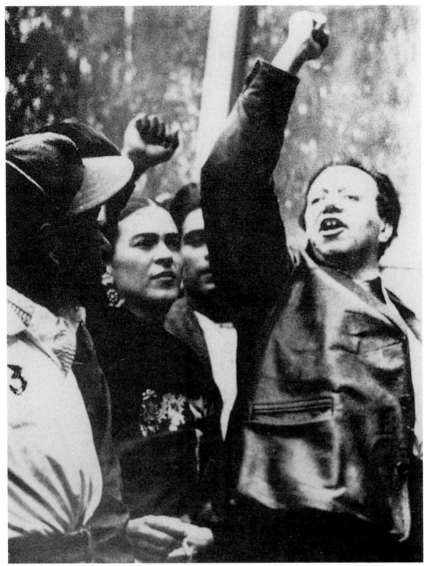

參加墨西哥遊行的里維拉與卡蘿　1936年

會上，與西蓋洛斯激烈論戰；十一月，完成墨西
哥總統府正面樓梯壁畫最後部分（南面）〈今日與
未來的墨西哥〉。
一九三六　五十歲。五月，淚腺病入院治療。夏天，製作雷
　　　　　弗瑪飯店壁畫〈墨西哥民俗誌與政治〉。

里維拉在柯阿坎的家，與芙烈達・卡蘿一起　1950年

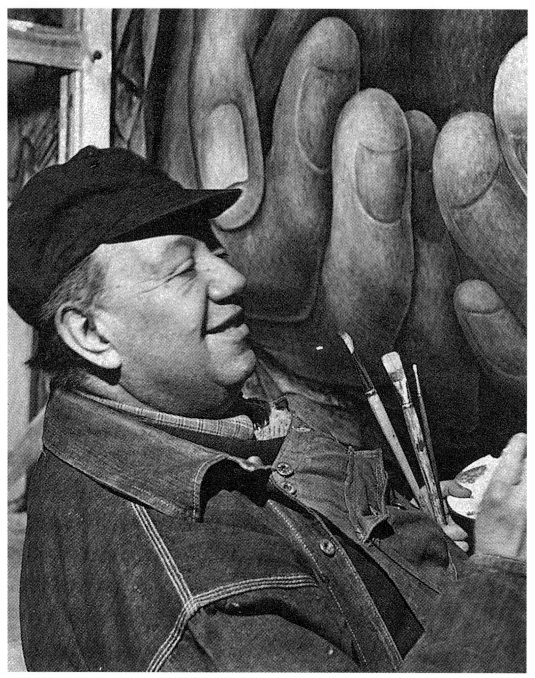

里維拉於1950年繪製一幅壁畫　底特律藝術學院收藏

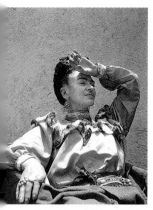

芙烈達・卡蘿　1951年
18×22.5cm

1941年代時的里維拉　21.1×18.8cm　私人藏

一九三七　五十一歲。里維拉援助杜羅茲基夫婦亡命墨西
　　　　　哥，住於里維拉家。

一九三八　五十二歲。四月，超現實主義理論家安德勒・普
　　　　　魯東夫婦到達墨西哥。他們先住於葛達貝・馬林
　　　　　家，後來旅居里維拉的聖・安亨家。

一九三九　五十三歲。年底，里維拉與卡蘿離婚。

一九四〇　五十四歲。赴舊金山，製作〈泛美的統一〉壁
　　　　　畫；九月，在舊金山的里維拉拜訪卡蘿，二人再
　　　　　婚；十二月，在舊金山美術館舉行個展。

里維拉1952年製作壁畫〈戰爭的惡夢與和平之夢〉，卡蘿坐在輪椅上陪伴

一九四一　五十五歲。返回墨西哥。

一九四二　五十六歲。始興建收藏早期哥倫布時代美術品的
　　　　　博物館。描繪墨西哥總統府二樓中庭迴廊壁畫。

一九四三　五十七歲。執教於墨西哥國立繪畫雕刻學校。

一九四四　五十八歲。描繪墨西哥國立心臟學學校壁畫〈心
　　　　　臟學的歷史〉。

一九四五　五十九歲。製作墨西哥總統府二樓中庭迴廊壁
　　　　　畫。

一九四七　六十一歲。三月肺炎，住院治療。里維拉、奧羅
　　　　　斯柯、西蓋洛斯等組成國立藝術院（INBA）壁畫
　　　　　委員會。

一九四八　六十二歲。接受墨西哥普拉多飯店（Hotel Prado）
　　　　　委託製作壁畫〈亞拉美達公園星期日午後的夢〉。

一九四九　六十三歲。八月～十二月，墨西哥國立藝術宮殿
　　　　　舉行「里維拉畫業五十年展」回顧展。

一九五〇　六十四歲。墨西哥政府頒授國家美術獎。

一九五一　六十五歲。二月，在美國波士頓美術館舉行回顧
　　　　　展；爲墨西哥市自來水廠製作壁畫與鑲嵌雕刻。

一九五二　六十六歲。製作歐洲巡迴展「從前哥倫布時代到
　　　　　現代墨西哥美術」壁畫展品。描繪〈戰爭的惡夢
　　　　　與和平之夢〉，此作由於政治理由，被墨西哥國立
　　　　　藝術院拒絕展出。後來在巴黎公開展覽。

一九五三　六十七歲。描繪羅斯・因士亨杜劇場玻璃鑲嵌壁
　　　　　畫〈墨西哥民眾的歷史〉；描繪墨西哥社會保險
　　　　　中心第一地區醫院壁畫〈墨西哥醫學的歷史〉。

一九五四　六十八歲。妻卡蘿過世；重新恢復墨西哥共產黨
　　　　　黨籍。

一九五五　六十九歲。與艾瑪・胡塔多結婚；胡塔多後來成
　　　　　爲他作品經紀人；八月，訪問蘇聯，經診斷罹患
　　　　　癌症。

一九五六　七十歲。三月，旅行蘇聯、捷克、波蘭、德國。
　　　　　四月回墨西哥。在朋友杜羅蓮絲・奧梅杜家靜
　　　　　養，並爲她家製作壁畫裝飾。

一九五七　七十一歲。心臟病發作，十一月廿日在聖・安亨
　　　　　自己的畫室死亡。後來他的畫室設立成他的美術
　　　　　館。

國家圖書館出版品預行編目資料

迪艾哥‧里維拉：墨西哥壁畫大師＝
Diego Rivera / 曾長生著--
初版. -- 臺北市：藝術家 , 2003〔民92〕
面；17×23公分.--（世界名畫家全集）

ISBN　　986-7957-96-2（平裝）

1. 里維拉（Diego Rivera, 1886-1957）－傳記
2. 里維拉（Diego Rivera, 1886-1957）－作品評論
3. 畫家－墨西哥－傳記

940.9954　　　　　　　　　　　　　92016877

世界名畫家全集

迪艾哥‧里維拉 Diego Rivera

何政廣／主編　曾長生／著

發 行 人　何政廣
編　　輯　王庭玫‧王雅玲‧黃郁惠
美　　編　曾小芬
出 版 者　藝術家出版社
　　　　　台北市重慶南路一段147號6樓
　　　　　TEL：（02）2371-9692～3
　　　　　FAX：（02）2331-7096
　　　　　郵政劃撥：01044798 藝術家雜誌社帳戶

總 經 銷　時報文化出版企業股份有限公司
　　　　　桃園縣龜山鄉萬壽路二段351號
　　　　　TEL：（02）2306-6842

　　　　　FAX：（04）2533-1186
製 版 印 刷　新豪華製版印刷‧宗德承製
初　　版　2003年10月
定　　價　新臺幣480元

ISBN　986-7957-96-2（平裝）
法律顧問　蕭雄淋
版權所有‧不准翻印
行政院新聞局出版事業登記證局版台業字第1749號